跟著義大利大師學水彩

風景篇

U0064705

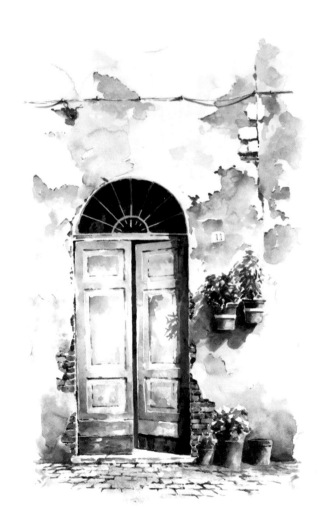

瓦萊里奧‧利布拉拉托
塔琪安娜‧拉波切娃　　合著

國家圖書館出版品預行編目(CIP)資料

跟著義大利大師學水彩：風景篇 / 瓦萊里奧·
利布拉拉托、塔琪安娜·拉波切娃合著；黃
宥蓁譯. -- 新北市：北星圖書, 2016.12
　　面；　公分
　ISBN 978-986-6399-43-5 (平裝)

1. 水彩畫 2. 風景畫 3. 繪畫技法

948.4　　　　　　　　　　105008124

跟著義大利大師學水彩：風景篇

作　　　者 / 瓦萊里奧·利布拉拉托、塔琪安娜·拉波切娃合著
譯　　　者 / 黃宥蓁
校　　　審 / 林冠霈
發 行 人 / 陳偉祥
發　　　行 / 北星圖書事業股份有限公司
地　　　址 / 新北市永和區中正路 458 號 B1
電　　　話 / 886-2-29229000
傳　　　真 / 886-2-29229041
網　　　址 / www.nsbooks.com.tw
e - m a i l / nsbook@nsbooks.com.tw
劃撥帳戶 / 北星文化事業有限公司
劃撥帳號 / 50042987
製版印刷 / 皇甫彩藝印刷股份有限公司
出 版 日 / 2016 年 12 月
I S B N / 978-986-6399-43-5
定　　　價 / 299 元

本書如有缺頁或裝訂錯誤，請寄回更換。

目錄

前言

　　歡迎首次想要嘗試繪畫或是已經在其他系列裡學過繪畫的水彩愛好者，很開心與您相見！這一次邀請讀者一起開拓眼界，漫步在高山、田園、城鎮及大海之中，並傳授如何利用水彩描繪出大自然的美貌。

　　在此書中將會認識各式各樣繪畫風景的方式，也會指引繪畫鄉村、海洋及城市風景相關的繪畫技巧。

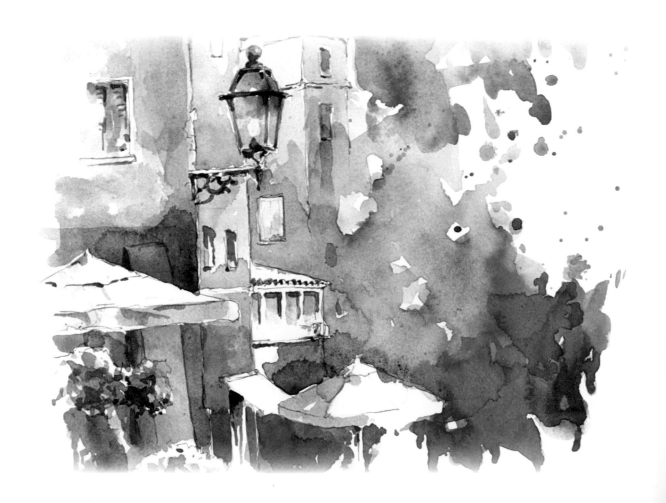

略談寫生

在每一件不同種類的風景作品其原理及方法皆不相同，唯一相同之處則是需要預先準備好精細的草圖。草圖完成後就要開始繪製大自然了，需備齊所需材料才能順利繪畫作品。

首先，對於寫生使用膠裝成冊的畫本較為方便，也可使用單獨的紙張黏在畫板或是硬紙板上使之平整，也能夠平放在膝蓋上或是把它固定在畫稿夾上面。

第二，準備乾淨的水、杯子、水彩、畫筆、折疊椅以及美好的心情，當然在這之前要先有新鮮的空氣。

第三，選擇作畫位置，為了能夠區分出色調及顏色的飽和度，記住需位在陰影處。不要讓有色的反射光點投射到畫作上，如使用太陽傘切記要用白色的。

草圖需要簡單、清晰，重點是要快速。顏色不可太過量，準確地畫出風景的色調及最重要的細節。如果想要在幾天內繪畫同一個風景，最好是在相同的時間、相同的天氣裡作畫，這樣才能夠準確地對照陰影及色調，即可選擇有趣的草圖作為繪畫基準。

刻不容緩，開始作畫吧！

風景畫須知

透視畫法

越靠近物體看起來就越大，而越遠則越小。

如何利用顏色呈現透視？藉由準確的畫作結構及鉛筆稿即可改變色調的組合。

哪些顏色適合周遭的景物？仔細觀察位於地平線附近的描繪對象（房子、樹木、田野），再把視線轉向位於身旁的物體，所有靠近我們的物體顏色皆為飽和及分明的。為了能夠完美地區分出顏色，可以多練習把視線轉向遠處凝視遠方的景物再轉回身旁景物。

為什麼位於遠處物體的顏色都模糊不清的呢？因透過大氣看物體，大氣使物體顏色呈冷色調。仔細觀察較遠的物體顏色看起來會是透明及深藍色的，通常這樣的狀況可以在起伏的山巒看到，而最遠的小山丘經常也會與天空交會在一起。

風景畫可以分成三個部分—前、中、後景。在前景裡可以清楚地看見所有物體，每一個都是如此的分明以及擁有飽和的色彩。舉例來說可以完整地看出建築物的特徵、樹木的形狀以及它們的結構，看見色彩鮮明及多樣性的色調。中景的部分顏色稍微渲染及單一化，但是在小山丘上的房子及樹木還是能夠看得清楚。而遠景顏色幾乎已經是呈現透明的狀態了，只能看見山丘的輪廓，沒有任何樹木及房子，彷彿是沉浸在濃霧裡。

右圖的空間透視裡的每一個景物都在屬於自己的位置上，不能太向前也不能太過後面。畫作裡的色調呈現平衡。

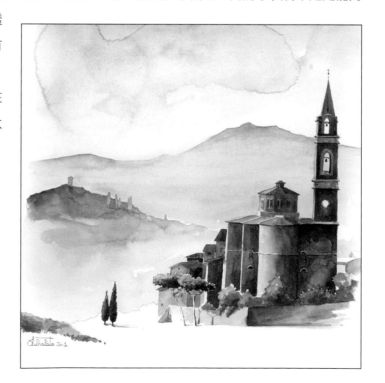

能夠放在畫框裡的風景畫，一定要有趣、有靈性，必須具有感情同時能夠喚起觀者的想像，邀請觀者一起接續畫作裡難以忘懷的故事。對於風景題材的創作可不必描繪出任何畫中的人物，只需有好色調就能夠凸顯出作品中的故事主軸。想像把風景畫靠近觀者，讓畫作中的朝氣充滿觀者的心靈，同時添加故事情節在觀者的腦海中。

以一艘在岸邊的小船海景為例，可以是一艘在荒涼海邊被遺忘的孤獨小船，也可以是大海將小船帶走後把它丟棄在岸邊，還可以是一艘漁夫的小船，而漁夫利用它把捕獲到的魚兒一起運回家，在同一幅風景畫裡就產生了許多不一樣的看法。所以畫家的任務是選擇好風景，仔細地找出有趣的地方，無論是建築物、簡單的樹木、被太陽照亮的林邊草地或是在雨天裡的城市，全都能夠成為很好的題材。

風景畫裡的色彩以及情感表達的狀態也是相當重要的一部分，取決於在戶外繪畫時的氣候及時間或是內心狀態和心情。

整理創作有趣風景畫時的基本要素：

- 選擇有《故事性》的實景
- 選擇題材
- 選擇舒適的畫作地點
- 有創作的心情
- 隨興地描繪題材

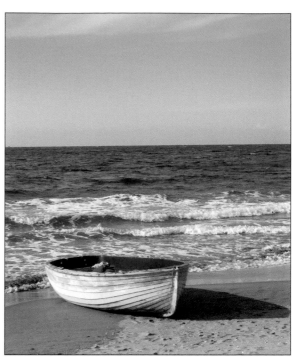

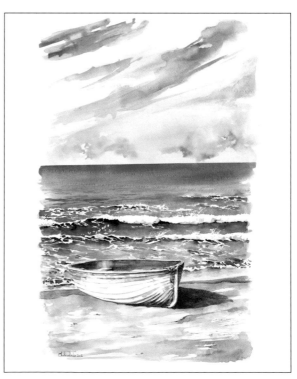

對於藝術家而言風景畫不必像照片般精準嚴謹地描繪所有的景緻。

能夠稍微改變一下構圖,移動、刪除或是增加視線範圍內的樹木使畫作看起來更完美,不需與相片一樣。讓水彩畫的創作像水流一樣源源不絕,用各種繪畫技巧及色調呈現不同效果,就讓奇幻的水彩風景畫來愉悅自己的心靈。

技巧及方法

重疊法

　　試著繪畫出簡單的風景，不需描繪任何細節，只需呈現色彩及透視，簡單的重疊練習能夠更了解透視及牢記基本技巧。

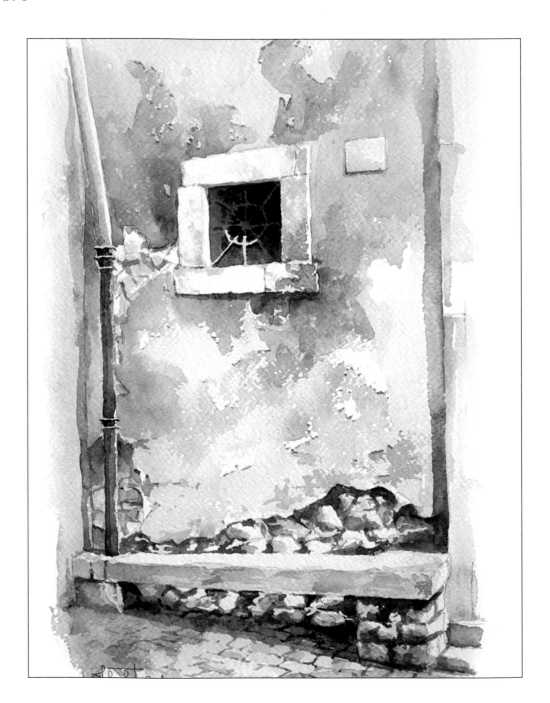

在開始繪畫前先了解繪畫技巧。回顧一開始所介紹過的技法及範例，重疊法常使用在水彩寫生畫中，在顏料上能夠創造出深刻多樣的顏色。

舉例來說，左上範例利用此技法畫出一面牆，將所有牆面塗滿米色色調，再持續往上堆疊出層次，讓暗色襯托出前景光亮的部分。局部畫作中可以清楚地看到窗框是呈現出淡色系的顏色，而周圍則是用暗面創造出層次，使用重疊法需在乾的紙上塗色，接著等待乾燥後即完成畫作。

右下範例擁有其他配色的風景畫，同樣使用重疊法，觀察這幅城市畫作，是以單一色調完成的風景畫，但還是有些許色彩包含在裡面。呈現眼前的是位在前景的牆角，而房子的牆壁則往兩處延伸，最明顯的層次及最多的陰影處都位在前景，明亮的道路指標強調出《焦點》。注意地面上的陰影以及大理石道路的畫法，可以看到許多小石子被鋪灑在街道上，所有物體都是用相同顏色來繪畫，透過層次的堆疊可以獲得更深的色調，越明顯的層次就會得到更飽和的色調。

一起作畫

晚景

練習重疊法的技巧，逐步地完成畫作。

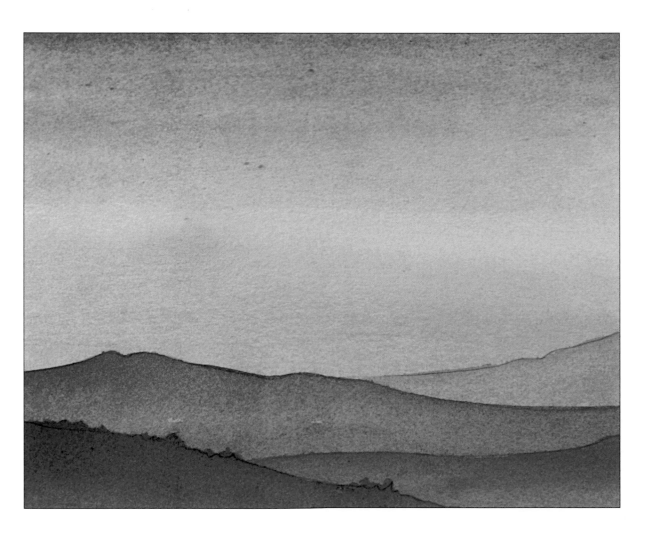

1. 準備好一幅鉛筆稿，用柔和波浪形的線條凸顯出小山丘，不需特別強調微小的細節。

2. 用深藍色起筆接續淺藍色塗滿所有紙張的表面，色彩層次必需是均勻及明顯的。

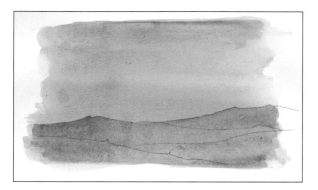

3. 第一層層次乾燥後，用寬平頭畫筆繪畫出小山丘的輪廓。

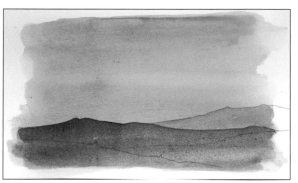

4. 最遠的小山丘保持原來樣貌，其餘山丘皆再上一層顏料。

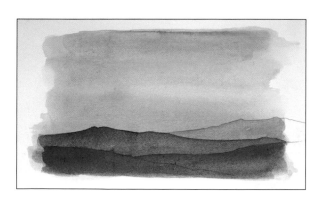

5. 倒數第二排小山丘保持原樣，前排兩座山丘則再塗上一層顏料。這些步驟能讓畫作更突出、層次更明顯。

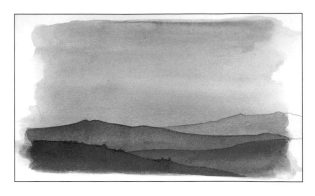 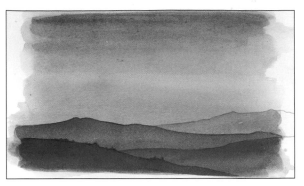

6. 接著最靠近的小山丘表面再塗上一層顏料，山丘上的邊緣畫上一些灌木叢或是小樹木，注意不可看起來過大。

7. 最後細節。讓天空像是往遠處延伸，須特別強調出前景的部分，添加一些紫羅蘭色或是粉紅色加強上方邊緣色調。

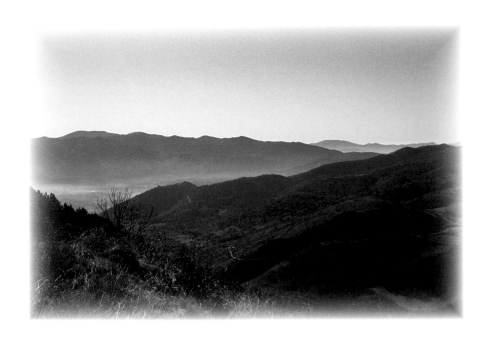

渲染法《水彩溼畫法》

　　水彩畫總是漂亮的。重疊法需等顏料乾燥後再上一層顏料，而《渲染法》則是能讓顏料完全自由地流動。在溼的紙張上繪畫是非常困難的，因為顏料會流向各處不能完全地控制，故需學習控制讓顏料留在適當的位置上。欣賞帶有此技巧的範例吧！

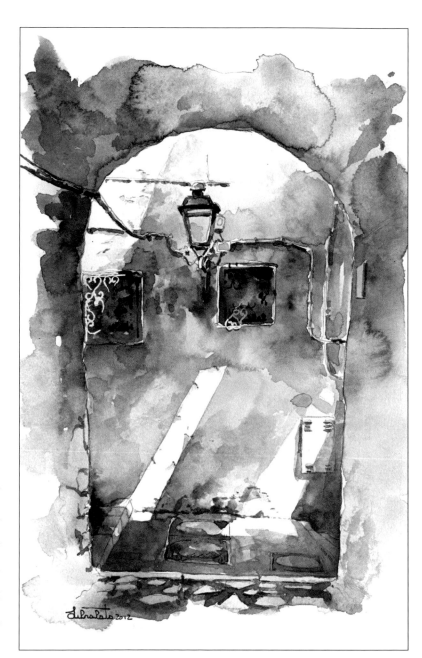

城市局部風景畫

　　透過拱門出現一面房屋的牆壁，上面投射出陽光耀眼的斜線及讓牆壁呈現出潔白的顏色，其餘陰影處為完美表達出色彩變化則使用《渲染法》作畫。讓牆壁上的色塊相互渲染，等畫紙乾燥後再描繪微小的細節及陰影。

一起作畫

雨後

現在試著練習《渲染法》。

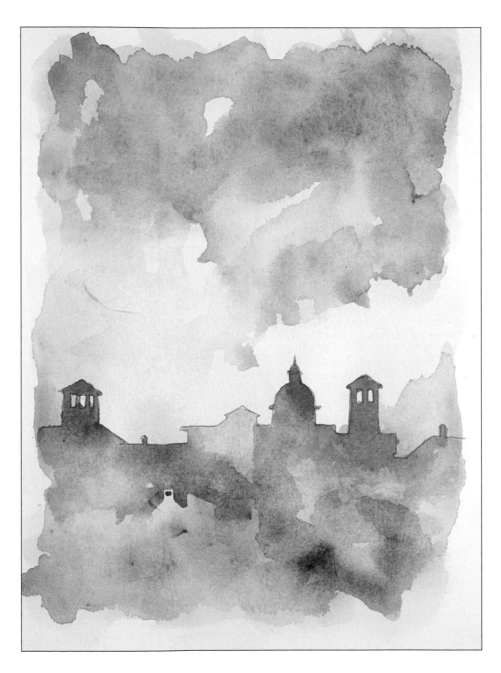

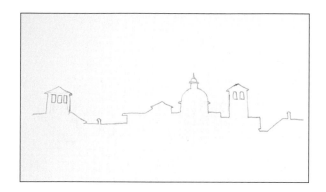

1. 準備鉛筆稿。利用一條線描繪城市輪廓。

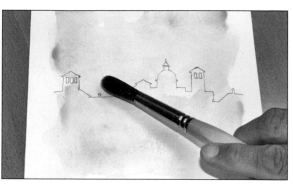

2. 使用大圓頭軟毛畫筆（也可以是平頭畫筆）將整張畫紙刷溼，天空塗上顏料後讓顏料稍微相互混合在一起。

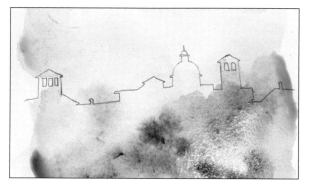

3. 房屋輪廓下方繪畫一些較明亮的色調後稍等使顏料彼此之間相互渲染。

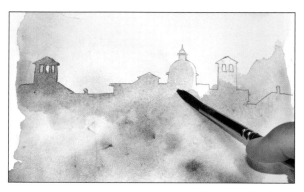

4. 用淺藍色沿著房屋輪廓描繪，顏色需與下方顏料渲染在一起。

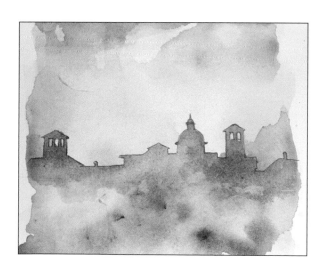

5. 房屋上方輪廓必需非常清楚，如某處顏料過多可用紙巾稍微擦拭。

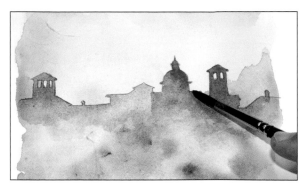 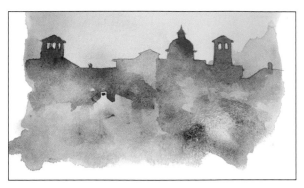

6. 當紙張還是微溼時就要開始描繪塔樓。加淺藍色使顏色變深強調出塔樓。

7. 前景加些色調,同時描繪屋頂輪廓,使房屋呈現明亮的狀態。

8. 最後步驟使畫作看起來均勻相等。在天空中加入深藍色,用細畫筆描繪出雲彩輪廓呈現出明亮感,上方顏料需與第一層顏色相互混合。

建議:儘管是繪畫一幅簡單的畫作都是需要時間才能畫出各個細緻的部分。塗上顏料後是否有些害怕?而等紙張乾燥後作品是不是全毀了呢?有一種方法能讓紙張保持溼潤,只要在紙張下墊上一條溼毛巾即可,為了不讓水從毛巾中滴落,將毛巾浸溼後再擰乾即可放在紙張下,毛巾能持續地吸收水分不讓紙張變乾。使用薄紙作畫需特別小心,因過多的水分會損壞紙張產生大量氣泡就無法在上面作畫了。

混合技巧

雨天的海景

　　天空以《渲染法》完成一部分，表達整幅畫作意境。使用鈷藍及黃色將天空上色，讓顏料在溼紙上相互渲染與畫作中間部分混合呈現出暴風雨色調。稍微抬高紙張上方邊緣讓顏料往下流動創造出雨滴效果，在進行此動作時要非常仔細注意紙張溼潤度。風景剩餘的部分則用《重疊法》完成，最後會呈現一幅完美作品。

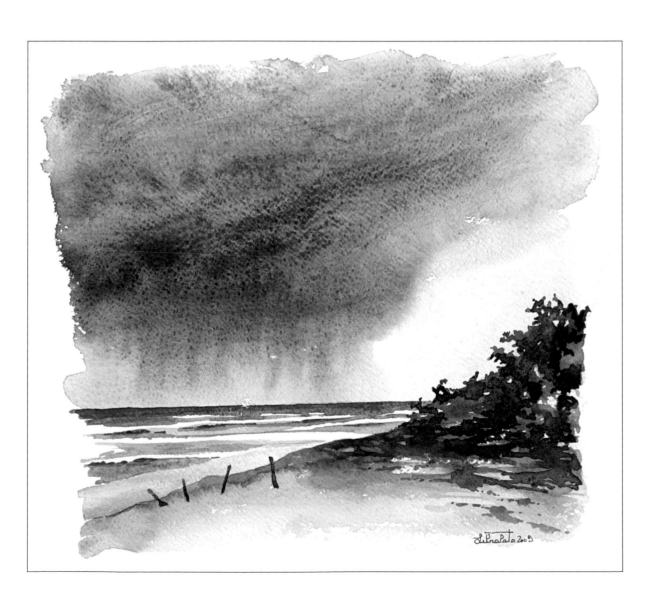

鄉村景色

了解技巧及方法後可開始練習繪畫了。一起走向大自然環顧四周有哪些物體及顏色？如前言所提在大自然裡作畫是非常重要的，一起欣賞以下三幅畫作是如何完美地搭配顏色！

三幅畫作皆用相同方法完成，共分三段空間：前景、中景及遠景。

小河旁的孤樹

遠方可見位在深綠色煙霧裡的林蔭道，所有樹木皆由同一種顏料繪畫而成，往景色深處延伸並不會與前景有所牴觸，細看林蔭道不是呈現平行線，尾端彷彿離我們而去，意味著林蔭道的右半部必須使用較亮的色調。中景樹木及河岸色調通常較飽和，與背景產生鮮明對比，仔細觀看如何畫出微小的細節如樹木的分枝及周圍的野草。前景顏色更加柔和同時也是反差最大，注意水裡反射出來的樹木倒影及用飽和的紅褐色繪畫環繞於河水旁的小草。

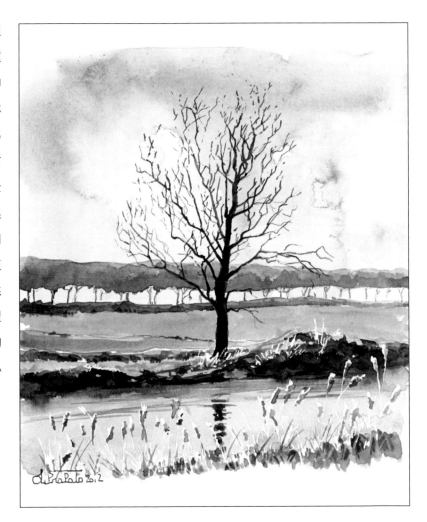

兩棵枯樹

　　像先前畫作一樣中景成為主要焦點，用最鮮明的色調填滿樹木及土地，遠處灰藍色樹木及灌木叢幾乎快消失在白色雲彩之中，彷彿預測到地平線的位置。前景細小野草沒有描繪出細節，只用色調暗示出它的存在，前景就是如此地簡單及鮮明。

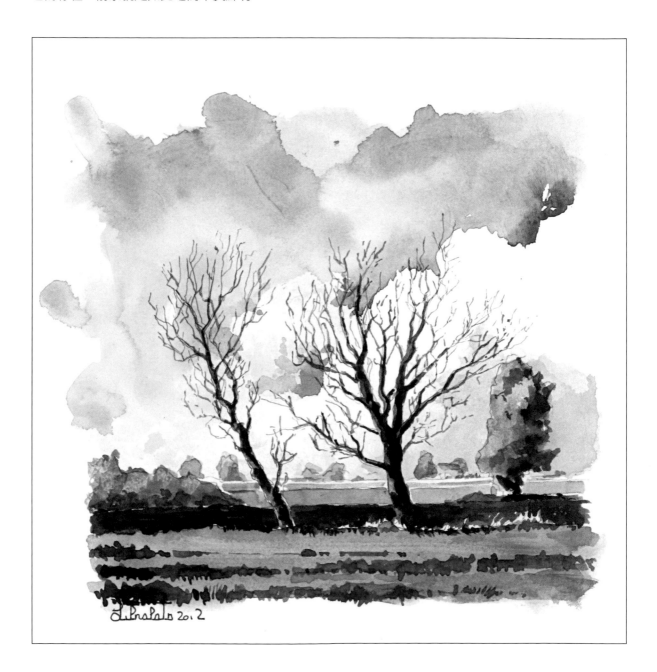

義大利松樹

　　與先前兩幅作品相似，唯獨只有一個地方不同就是顏色非常分明。此景色中顏色從冷色系漸層到暖色系，遠景部分山脈呈現藍紫色色調，中景松樹擁有綠褐色樹冠及藍色陰影，沿著河道越近的野草顏色越亮麗，些許白色小草與野草呈現鮮明對比，小草周圍背景顏色飽合。

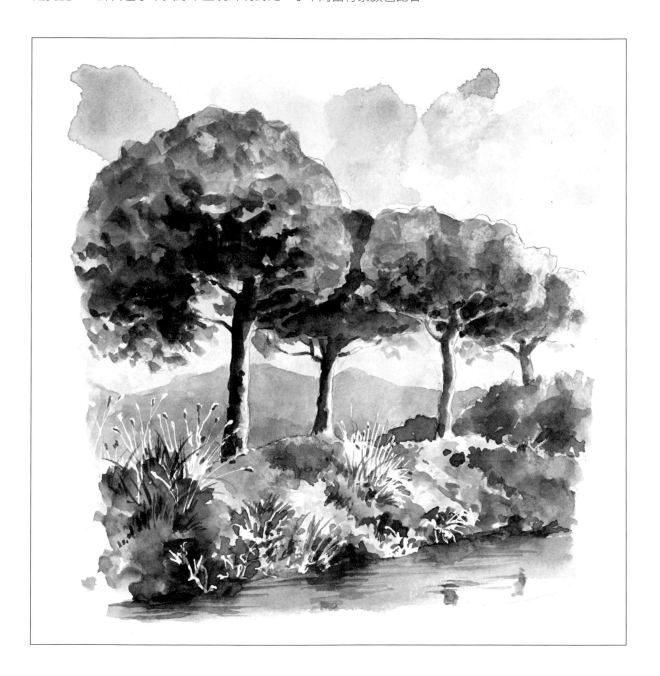

樹枝

不斷地練習繪畫局部風景，如樹枝或是灌木叢。仔細觀察此幅畫作，天空柔和色調不影響主要視覺，地平線不明顯甚至消失。後面植物為平淡色調且漸漸往遠方延伸。前景色調相當飽和及多樣化，被陽光照亮的樹木有橙色、棕色、赭色及紫羅蘭色。陰影沉浸在藍色色調中，部分野草閃爍出亮麗鈷藍，這些豐富顏色強調了前景的重要性。

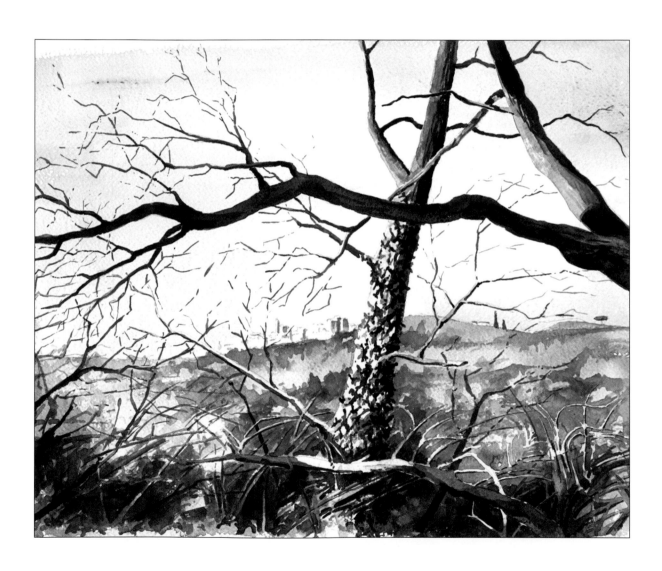

石頭中的野草

再次針對局部細節，此作品以兩種技法《渲染法》及《重疊法》完成。遠景石頭使用柔和灰色調以
《渲染法》讓顏料自由地相互渲染及混合。前景石頭是明亮的，用精細的《重疊法》凸顯輪廓。前景野
草以細膩的層次及飽和的顏色描繪與明亮石頭形成對比。遠景野草先塗滿色塊後用細畫筆塗上橙色及棕
色描繪細節，陰影部分選擇鈷藍描繪。

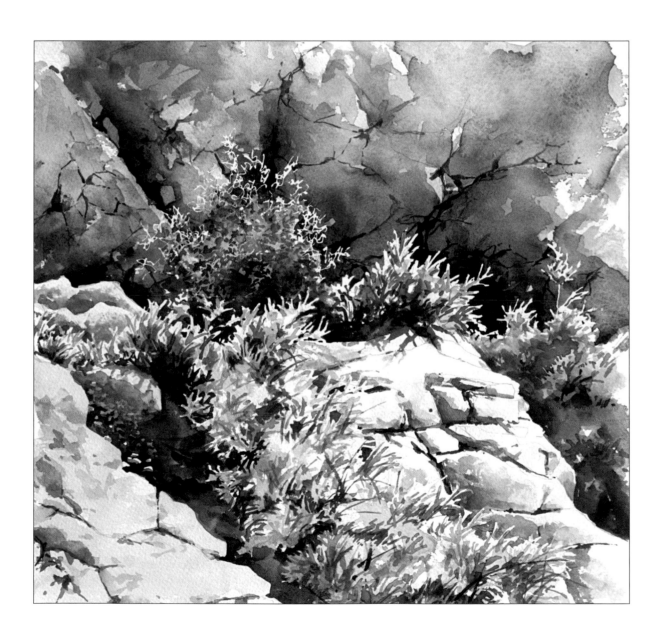

農村房舍的角落

　　欣賞有建築物的畫作，儘管只是局部，還是可以看到晴空下的農村房舍。深處房子屋頂及牆壁使用單純的顏色強調出來，色調並不是如此鮮明，但仍然扮演了遠景重要的角色。位於牆壁旁的植物陰影有著鮮明對比而跳脫至前景。

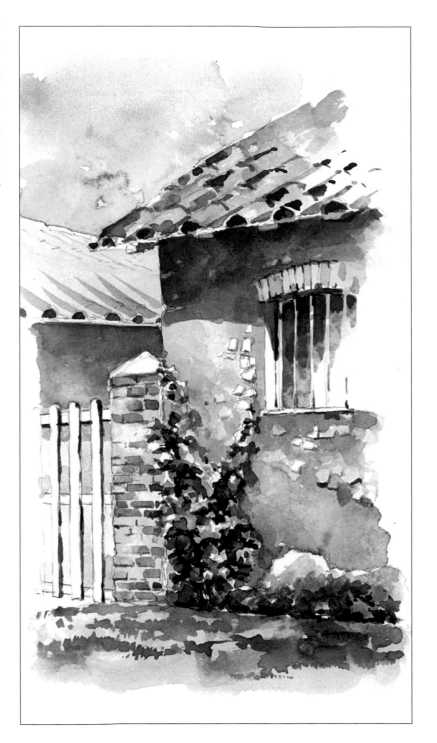

老舊的塔樓

結合以上元素，有晴朗的天空同時遠景也能稍微看見淡紫色及長滿綠色植物的山脈，山脈彷彿漸漸地往後退成為塔樓的背景。依照比例繪畫塔樓，局部使用《渲染法》上色。前景樹木只用色塊凸顯青綠色、祖母綠、橙色、黃色和鈷藍，被太陽照亮的地方則呈現白色以加強對比及立體感。描繪樹木輪廓時只要沿著邊緣繪畫樹葉就能呈現完整形狀。

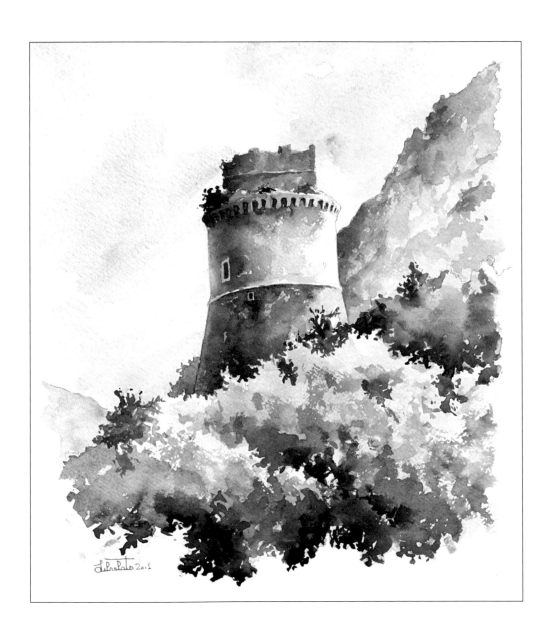

一起作畫

　　明白繪畫基礎及欣賞過許多特別的水彩風景畫後，現在開始練習用柔和的綠色色調畫出簡單的風景。

托斯卡納的景色

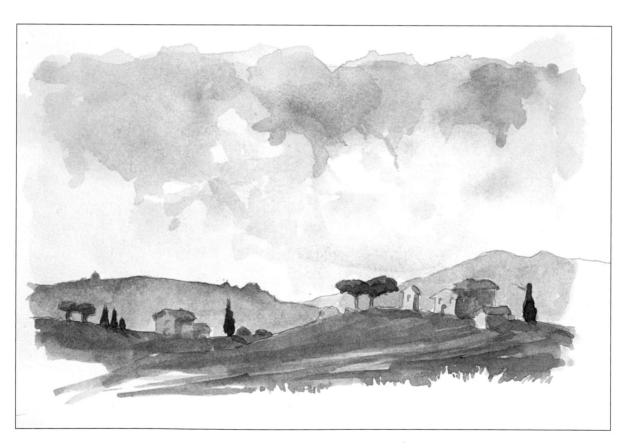

1. 描繪鉛筆稿，須仔細的描繪山丘、樹木及房子的輪廓。

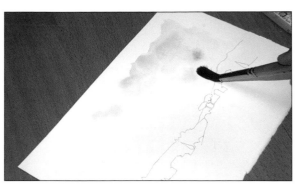

2. 用溼畫筆塗刷天空並加入些許深藍色。

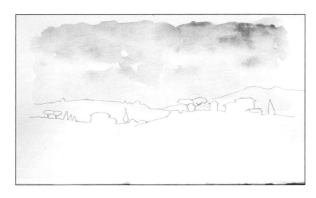

3. 加入些許紫羅蘭及深紅色，讓顏料相互渲染及混合，天空部分便先暫放一旁。

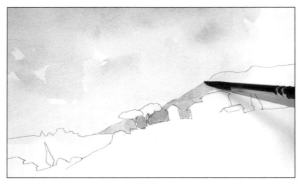

4. 遠景山丘用筆尖先把輪廓凸顯出來再塗滿中心，快速地繪畫不要讓顏料乾燥及留下筆跡。遠景為平淡黯沉的色調，需在調色盤上調和出適當的顏色。

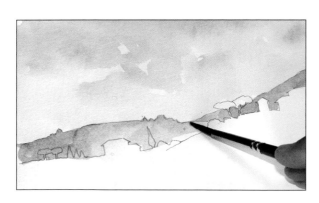

5. 使用半透明的灰綠色繪畫位於中間山丘，用細畫筆描繪出微小部分。

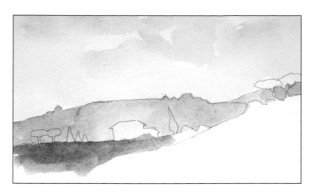 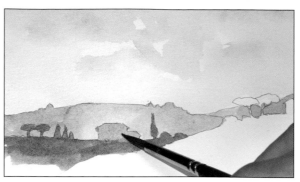

6. 房舍及樹木的山丘以更鮮明的顏色繪畫，混合綠色及棕色調和出所需的顏色。

7. 用細畫筆的尖端仔細地塗滿樹木的部分，房舍用赭色描繪，不需強調出任何細節，以均勻的層次繪畫即可。

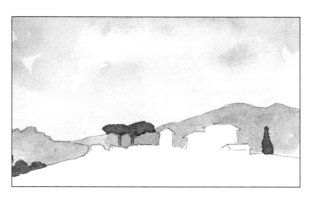 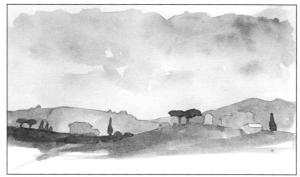

8. 使用同一個顏色繪畫前景樹幹及樹冠。

9. 前景山丘用飽和的草綠色繪畫，房舍用赭黃色，由於被太陽照亮因此色調需非常柔和，最後再加上陰影。

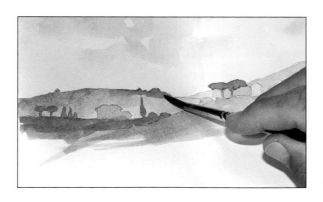

10. 讓山頂從天空中凸顯出來，沿著邊緣加強山丘顏色，再用乾淨的溼畫筆暈染開使色彩層次均勻。

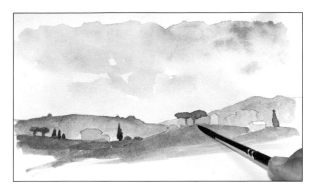

11. 前景再次加入草綠色加強山丘，不需將山丘塗滿，只畫大面積層次即可。

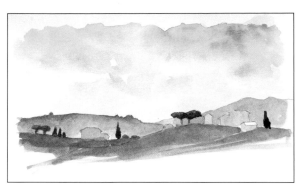

12. 樹木擁有鮮明的顏色，位置也很明確，現在只需繪畫位於陰影處的部分。

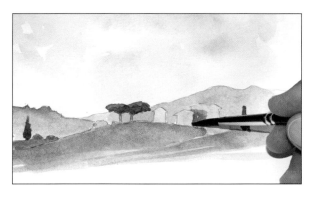

13. 加入陰影凸顯出房舍輪廓。調色盤上調和出灰米色仔細地為房舍描繪陰影。

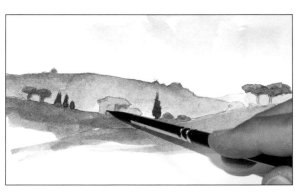

14. 為遠處房舍添加陰影，需比前景陰影更柔和及透明。

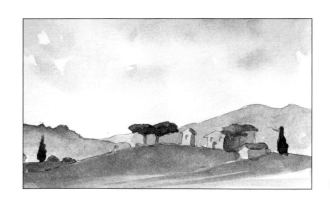

15. 調配適當顏料後仔細地描繪屋頂上的瓦片。前景屋頂及灰藍色陰影較中景顏色鮮明。

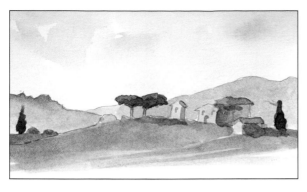

16. 將鈷藍與棕色混合成灰藍色，再填滿野草上面樹木陰影。

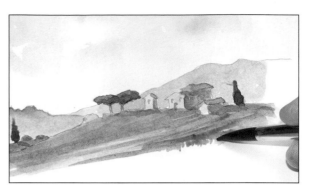

17. 使用更飽和鮮明的顏色繪畫前景邊緣呈現對比效果。畫上野草後在明亮的淺綠色背景裡保留一些白色。

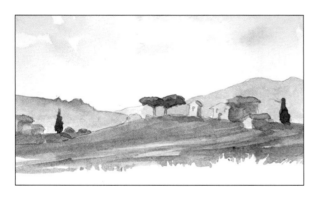

18. 畫上一排小草，彷彿面向陽光看著小草。將幾撮小草放置在兩三個不同的地點使前景更突出。

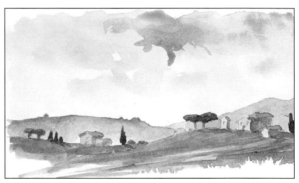

19. 回到天空，用深藍色畫出一些層次當作是雲彩。

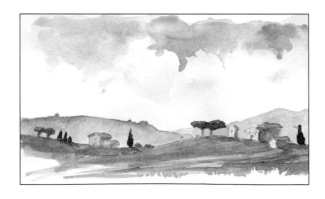

20. 沿著天空邊緣加入些許紫羅蘭色調渲染顏料。注意天空應呈現非常柔和的色調。

日落

再次完成一幅托斯卡納風景畫，但這次使用不同色調。

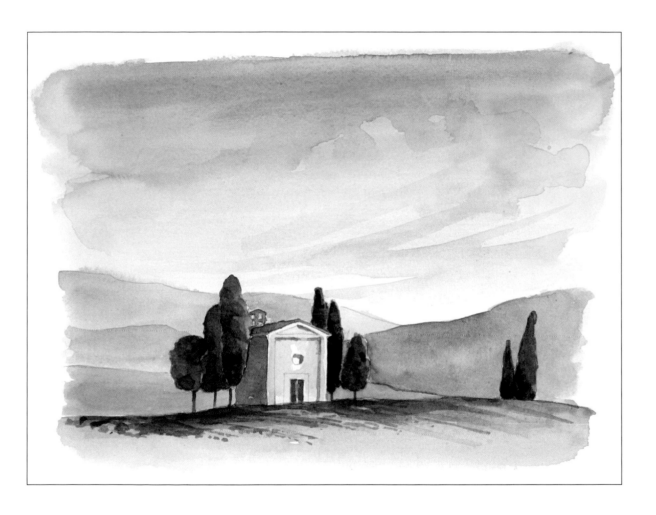

1. 準備鉛筆稿，繪畫出細膩輪廓並描繪房子上的窗戶及門。

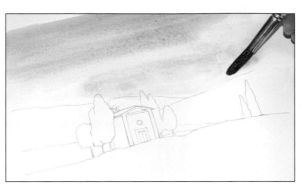

2. 從天空開始，在調色盤上調和出橙色，由上而下畫出層次，再用乾淨的溼畫筆將顏色暈染開。在溼紙上以水平方式上色使顏料漸層。

3. 如塗到樹木及山丘頂端時別擔心，可將顏料暈染開即可。

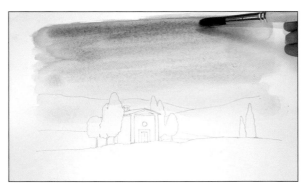

4. 當紙張還是溼的時候，在天空上加入更強烈的顏色，畫上一條飽和線條使顏料渲染開。

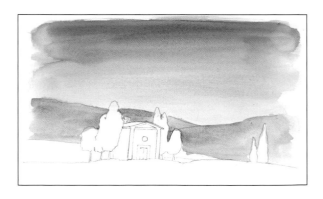

5. 調和出紫灰色，用均勻明顯的層次繪畫遠景山丘。部分山丘層次為橙色，呈現一幅橙色與紫灰色搭配在一起的有趣畫作。

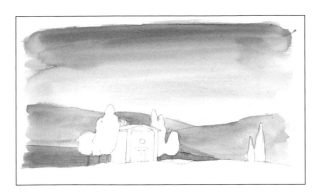

6. 用橙色填滿房屋及樹木後面的山丘，顏色飽和度要與天空上方色調相符。

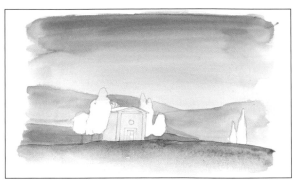

7. 以同樣方式繪畫前景，顏色需由深到淺。先從高處開始畫上大筆層次，再用乾淨的溼畫筆暈染開。下方顏色需是透明的，甚至是完全不明顯的。再將房屋塗上赭石。

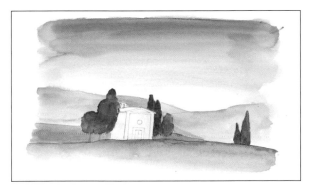

8. 用綠色仔細地繪畫一棵棵樹木且需均勻完整。

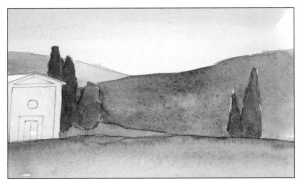

9. 再次畫上明顯鈷藍加強遠處山丘顏色，小心地避開前景樹木。

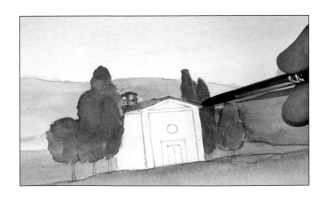

10. 先在調色盤上調和出瓦片顏色，再用細畫筆筆尖繪畫房屋屋頂。

11. 用細畫筆在房屋正面畫出因突起所產生的陰影，色調需深於牆壁。

12. 用棕色小心地描繪樹幹，線條不可畫的太粗。

13. 用棕色描繪房屋的門，利用陰影強調出窗戶厚度。

14. 在綠色樹木上方畫上棕色，即可分辨出日落下樹木的陰影。畫上色塊後再用乾淨的溼畫筆暈染邊緣。

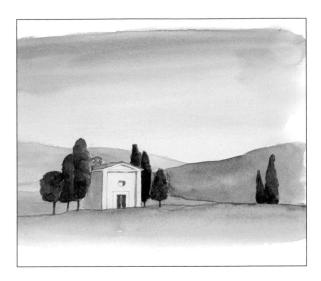

15. 以相同的方式繪畫所有樹木，只留下一些被太陽照亮的邊緣，色調應與一開始的色調相同。

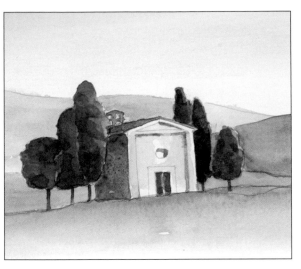

16. 房屋陰影也需再畫上一層深藍色使層次變暗，等所有顏色結合後將得到有趣的色調。

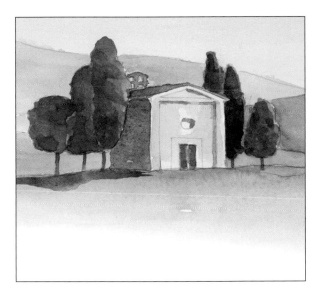

17. 用飽和的磚紅色繪畫房屋旁及樹木下的陰影。

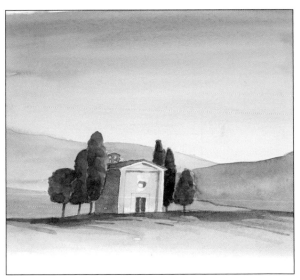

18. 前景山丘使用不同飽和度的色調畫出長線條及色塊，從房屋開始順著山丘輪廓和樹木下方延伸線條加強前景色調。

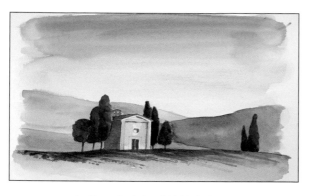

19. 加入一些冷色系的棕色色塊及圓點使前景顏色多樣化，凸顯出特別的樣貌及畫作的整體感。

20. 為了平衡畫面在天空中加入些許色彩，此時最好畫上波浪形的線條。

21. 最後在天空下方加上柔和的層次，像細線條一樣彷彿微風吹散了烏雲，從地平線延伸至四處並畫出層次，使天空呈現出透亮的淡紫色色調。

普里韋爾諾的近郊

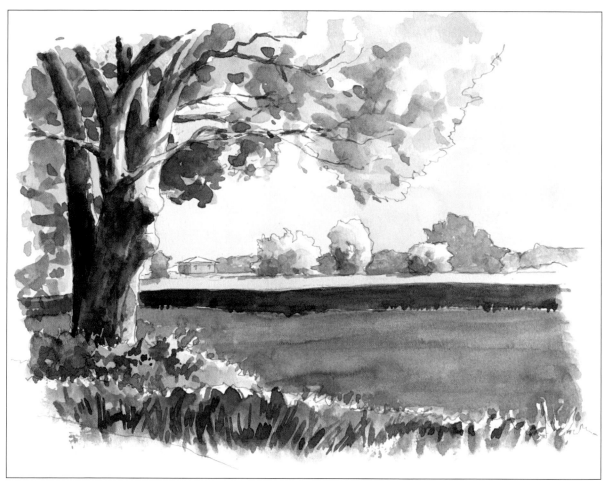

1. 準備一幅樹木在前景及灌木叢和房屋在後景的鉛筆稿，凸顯出樹冠後再稍微畫出一些樹枝。

2. 天空呈現半透明的藍色。隨意上色不需將顏料塗均勻，同時也為遠景灌木叢上色。

3. 遠景地面幾乎完全接近地平線。為了讓天空及土地呈現出同一種基本色調及使遠景物體擁有半透明和柔和的色彩，於每次調好顏料後需先在測試紙上畫過一次。

4. 越靠近前景植物的顏色就會越飽和。將草地均勻地上色。

5. 加入明亮的棕色線條，鮮明的顏色會覺得有點格格不入，但卻能在畫中看見平衡的色彩。

6. 用細畫筆繪畫在遠景的樹木，與前景植物顏色相比，後景樹木擁有深藍色冷色系的色調。

7. 後景樹木前的灌木叢，需加入些許暖色系色調。明亮的淺綠色灌木叢彷彿位在前方，在灌木叢上加入陰影強調整體感，同時描繪出房屋部分。

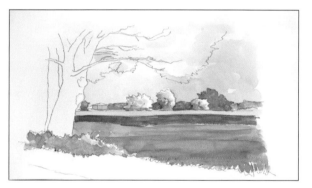

8. 在前景樹木旁繪畫出棕黃乾枯的野草，畫出相互渲染及混合的色塊。

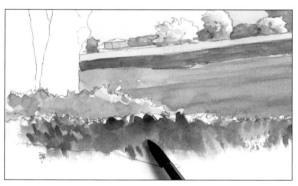

9. 在畫作前景的野草需呈現出鮮明色彩。以不同力道按壓畫筆畫上縱向層次，讓野草看起來更真實。

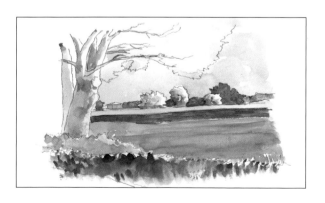

10. 用柔和的冷棕色繪畫部分的樹幹及些許樹枝，而被照亮的樹幹則呈現白色。

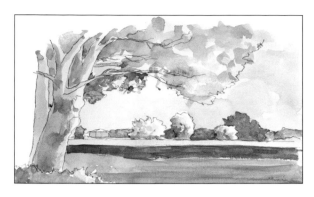

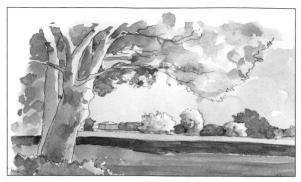

11. 用柔和的赭石調和些許綠色後繪畫大部分的樹冠，在樹冠上方畫出不同面積的層次，一部分是以按壓畫筆方式畫出均勻平等的色塊，而另一部分則是用畫筆尖端碰觸紙張畫出細緻波浪狀的圖形。

12. 在樹木後面加入一些隨意揮灑的色彩，不需仔細地繪畫只需加入些許顏色即可使畫作平衡。

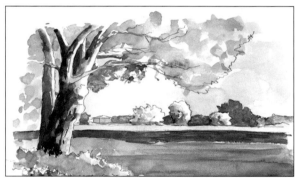

13. 樹木暗面部分需仔細地繪畫，要有飽和及豐富的色調。

14. 描繪出立體感及層次使樹幹呈現出不勻稱及彎曲的樣貌，再強調出每一根樹枝的暗面或是在樹幹下的泥濘。

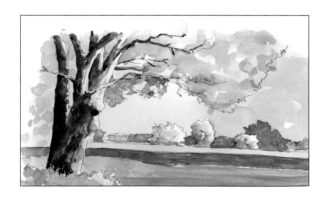

15. 結束樹幹部分。完美呈現出整體感，可以清楚看見樹枝甚至樹窟。

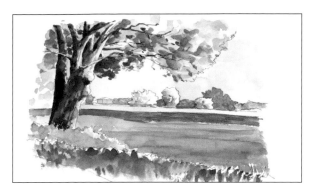
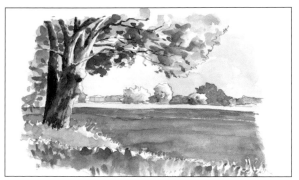

16. 繪畫樹冠較適合重疊法。細緻的層次能夠創造出整體感，單獨微小的色塊看起來就像樹葉一樣，同樣也需加強樹冠的暗面。

17. 讓淺綠色草皮鮮明起來，飽和的色調會使整個畫作看起來更平衡。

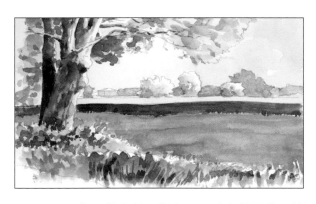
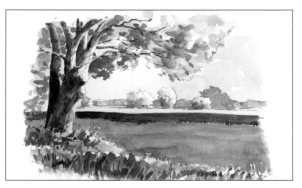

18. 加深棕色地面顏色，同時在前景的野草畫些短小縱向層次，並加入一些明亮的棕色色塊於樹木下方乾枯的野草，即可呈現出多樣化，注意飽和度需低於樹幹。

19. 到了最後細節，讓深藍色影子投射在樹幹上。在樹冠、樹幹及野草上面用細畫筆畫出從樹枝投射下來的影子。

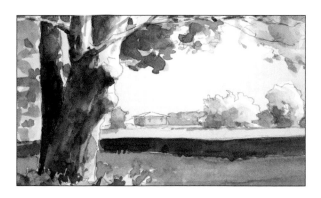

20. 在遠景畫出從樹木及灌木叢產生出來的明顯影子，再稍微修飾房屋細節，凸顯出窗戶及在其中一面牆壁上加入陰影。

城市風景

談論到城市風景當然就是街道、房屋、汽車和人行道，也就是在城市裡的生活面。但是為了能夠表達出城市的氛圍及讓觀者發揮想像力，因此不需把所有細節畫出來只需略為描繪即可。水彩是速寫的最佳材料，可以揮灑顏料也可以將兩色混合。

但除了色彩外，正確的建築結構及透視法也是很重要的，一起看範例吧！

屋頂

這是一條位於老舊城市裡的街道，正確地説只看到一排房屋的屋頂及一排窗戶，但每棟房屋的窗戶都有自己的尺寸及形狀。所有窗戶都對齊中心軸，畫作右邊的部分較靠近我們，因此位於左邊的房屋就像遠離我們一樣，也可以看到房屋的側面及屋頂的形狀。畫作屋頂的配色最為耀眼，意味著顏色需是明亮的，部分牆壁及窗戶位於屋簷陰影下，顏色稍微昏暗一些。

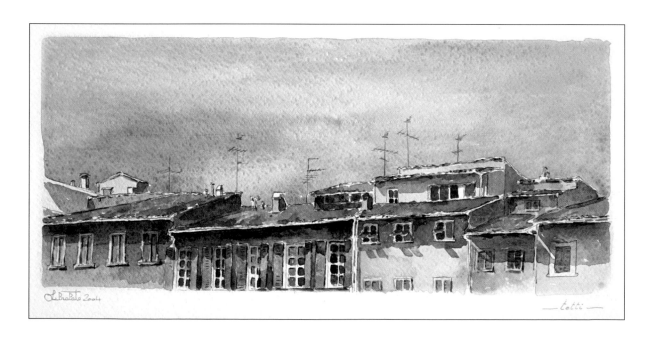

綠窗戶和黃上衣

　　先前提及不需把所有城市都描繪出來，只需略為描繪即可，選擇畫作地點時也可只描繪風景局部。此畫作裡有遮雨板的窗戶及掛在繩子上的上衣，兩處色調最為鮮明，影子變化將所有物體都結合在一起。電線所產生的精細影子，而細直的晾衣繩單純以白色呈現，窗戶上方平坦的牆壁及畫作下方的拱門都以《渲染法》完成。不同的方法可以互補缺陷，也能創造出迷人畫作。

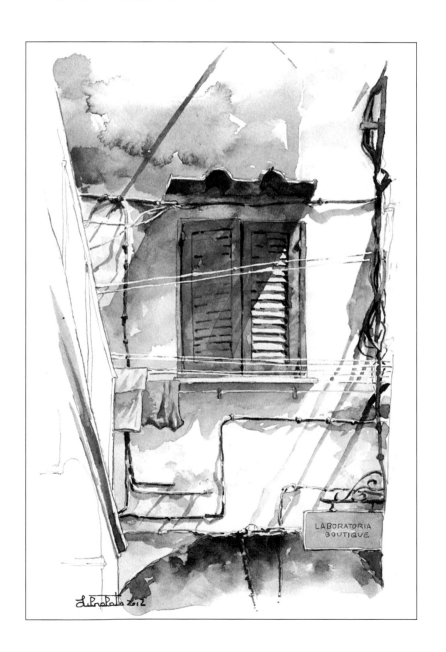

老舊的階梯

　　這是在城市裡帶有欄杆及小門的老舊階梯，注意台階的結構，不要讓樓梯看起來像瓦解一樣，挑選正確的顏色色調，才會讓台階是往上延伸的。使用透視法描繪，呈現出上下樓梯不同的角度。此幅畫作裡有許多顏色，而最有趣的是白色，因為白色牆壁上有許多顏色的反光及物體產生出來的影子，可能是其他顏色的房子、穿著鮮豔衣服的人群或是花朵與樹木。紫藍色的反光及磚紅色的影子用《渲染法》來繪畫，牆壁也可帶給畫作一種特別的美感。

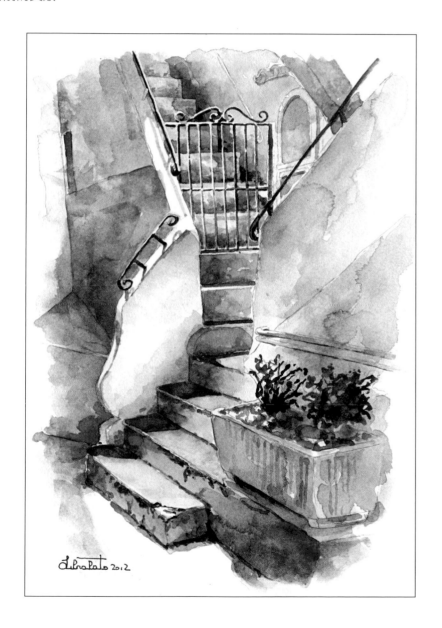

綠色小門

　　這幅老舊房子的局部,有一扇門位於兩石階上。局部景色往往描述得比整幅風景畫還多,現在要訓練自己畫出這樣的作品。完美的畫作取決於色彩的平衡,因此小門需要有飽和的綠色色調,但有一部分位於陰影下,因此色調需變成冷色系,此情況下陰影位於深處顏色就偏向深藍色。門框被太陽照耀得非常明亮,破碎的灰泥及磚頭表現出鮮明的色彩,而牆壁和大理石道路彷彿往兩側延伸過去。

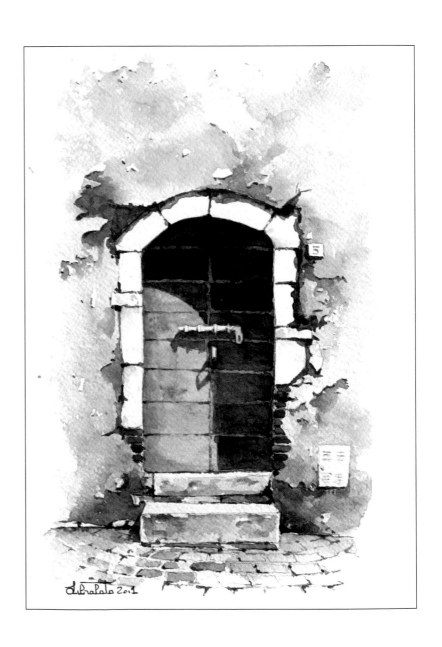

單色風景中的紅車

運用透視完成畫作中的巷弄，未畫完的部分房屋彷彿是戶外寫生似的，而位於巷弄尾端的教堂，在光線下所產生的影子呈現出教堂的建築特色。教堂前方有著明亮的色塊是非常重要的細節，能立即看出巷弄底有個轉彎處，而光線正是從那投射出來的。教堂正面被斜光線照耀著，而最前方的房屋因暗面色塊而凸顯出來。此情況下如果其中一棟房屋被照亮的話，另外一棟房屋就一定位在陰暗面。此外紅色車子為作品添加了趣味性。

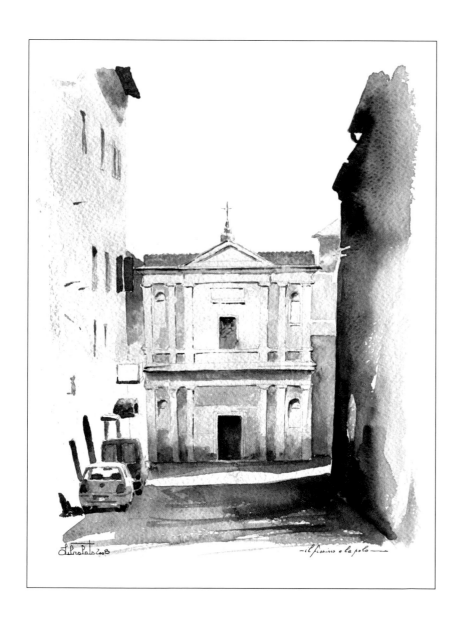

羅馬咖啡廳

　　此作品看起來像是一幅即將
完成的畫作，但是並非如此，它
是一幅非常精細的水彩畫。仔細
觀察窗戶及投射出來的影子，其
中一扇百葉窗因為開得較大，所
投射出來的影子也較多。咖啡廳
的白色陽傘彷彿標記出咖啡廳準
確的位置，也讓桌椅保留住整體
的統一性，顏色飽和及富有多樣
性。位於前景的人形沒有特別地
填滿顏料，只有呈現出影子並不
奇怪，因為此時焦點在咖啡廳
上，人們只是走到那似乎存在過
但不會進入到畫作的故事裡。有
趣的色彩變化可以協助故事的發
展，如果前景的人形填滿顏色的
話，所有注意力都會集中在他們
身上，而咖啡廳就只能扮演背景
的角色。

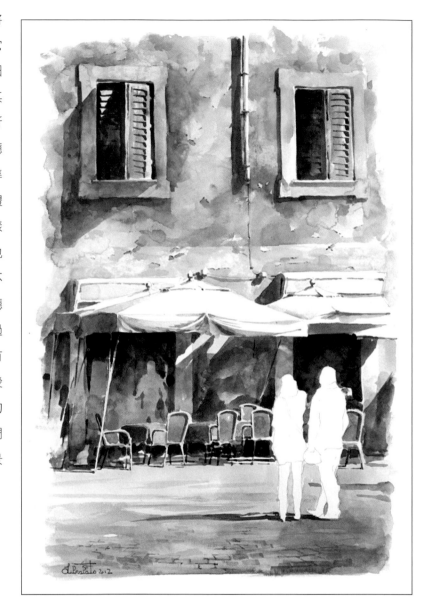

一起作畫

已欣賞過不同的畫作,也在畫作中使用了許多技巧及方法。現在正是練習繪畫的時候了,先從單色風景開始,因為使用單一顏色作畫較能快速地明白景色的分布及風景的特色。

單色風景

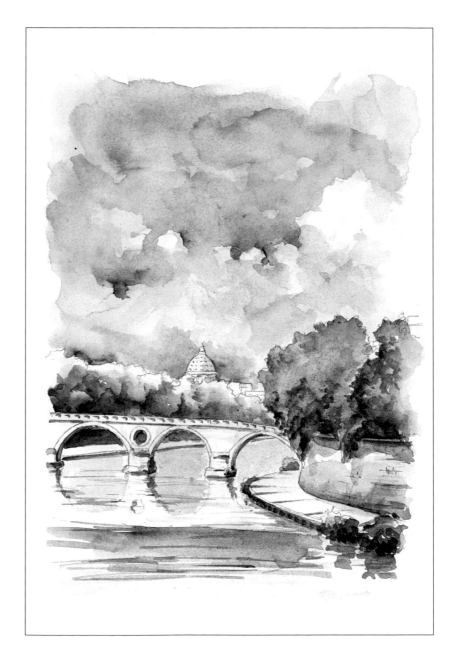

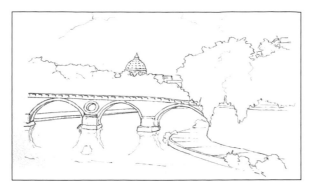

1. 準備好細緻的鉛筆稿，仔細地描繪橋樑的結構及水中的倒影。

2. 在調色盤上稀釋深棕色，使深棕色呈現出柔和色調，再將深棕色塗畫在天空中，此時均勻的層次並非那麼重要。

3. 用紙巾吸取部分顏料，呈現出雲彩形狀的色塊。

4. 持續均勻地描繪畫作剩下的部分，需小心不能留下任何的痕跡。

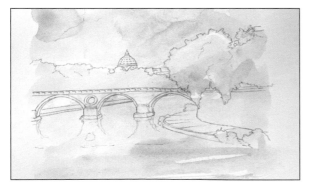

5. 整幅畫作覆蓋均勻的層次（擁有單一色調）後放置一旁直到完全乾燥。

6. 接著繪畫上方的天空，在畫作上半部畫上一層顏料讓前景的雲彩襯托出來。由於雲彩的關係部分天空變得更昏暗了。

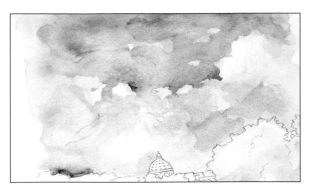

7. 慢慢往下上色，加深部分雲彩的顏色。

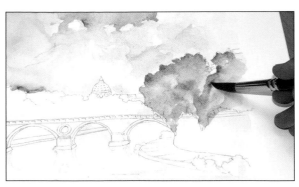

8. 右邊灌木叢及樹木畫上一些相互渲染的層次，凸顯出葉子的整體感。

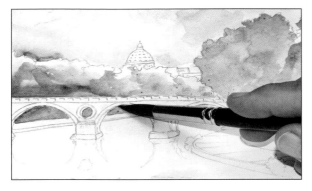

9. 填滿位在另一方的植物，需漸漸地將顏色延展開來，從低處的冷色系延伸到高處的亮色系。

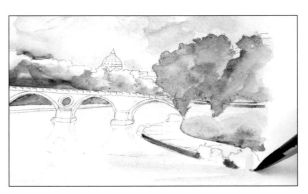

10. 位於前景的河岸和牆壁仔細地上色，而河岸邊緣的色調需更飽和。

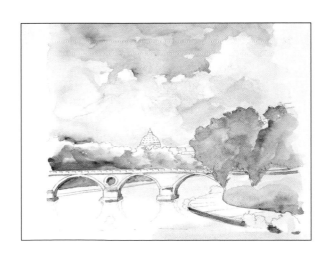

11. 用細畫筆仔細地描繪部分橋樑的陰影，像是拱圈下方及支柱的側邊。

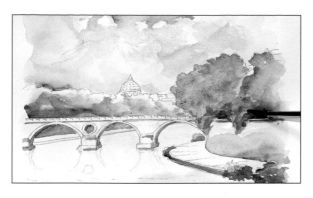

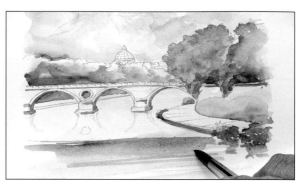

12. 描繪前景灌木叢，要有最深的顏色及突出的外表。加強灌木叢右方的陰影。

13. 前方河水隨意地畫出水平寬大的層次，在較靠近自己的地方接續畫上細膩的色塊。畫筆不需更換，在繪畫寬大的層次時可以用力按壓畫筆，而繪畫細線條時則可使用畫筆尖端。

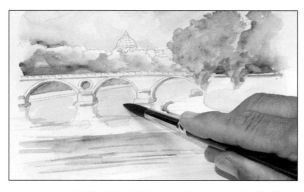

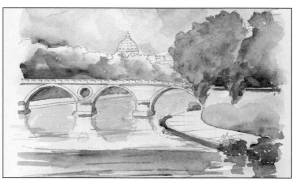

14. 稍微描繪橋樑下方的河水，而橋樑的倒影不需全部描繪出來，只需描繪部分陰影即可。

15. 利用水平的線條在前景加入一些灌木叢的倒影。

16. 為了能看清楚遠方建築物，不需將顏色塗深，只需讓背景雲彩顏色變暗即可。

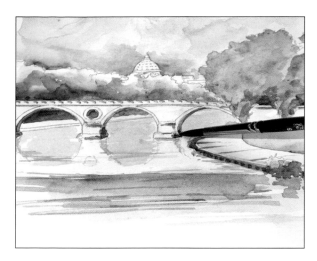

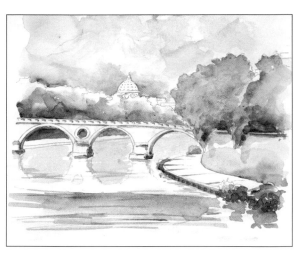

17. 描繪細節,用細畫筆描繪出河岸邊緣及橋樑基底旁的陰影。

18. 用細線條凸顯出鋪砌在河岸旁的石板,但不可干擾水面上的水平線。

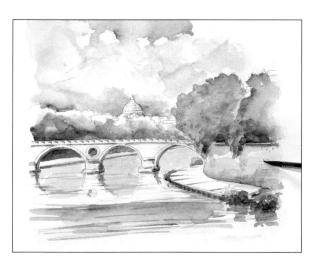

19. 用細畫筆繪畫前景牆壁上的細節。

20. 仔細觀看整幅畫作中哪裡還需要再加入色塊凸顯重要細節,將橋樑後方的灌木叢加深顏色呈現出鮮明對比,也能稍微加強天空雲彩部分。

古老的城市

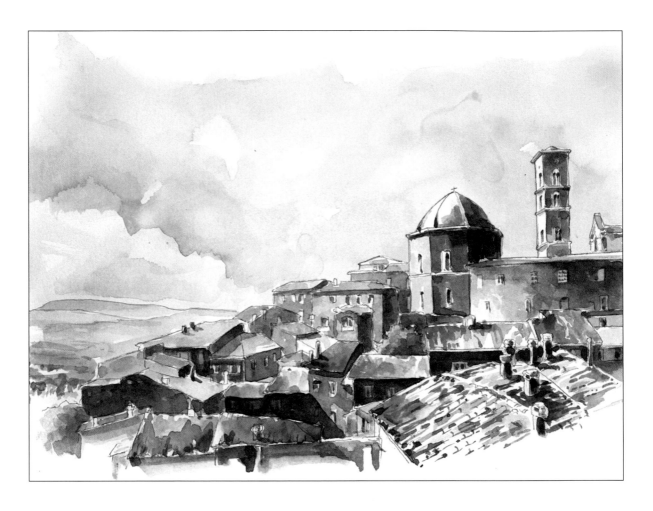

1. 準備好鉛筆稿，在此城市風景畫裡的窗戶及屋頂都要描繪得非常細緻。屋頂透視角度需從窗外看出去而不是站在街道上往下看。

2. 天空以柔和明亮的色彩上色，用畫筆尖端小心地描繪屋頂周圍，再順著地平線往後延伸過去。

3. 從遠方的房屋開始畫起，仔細地塗滿些許牆壁，飽和度要與天空相互對應。

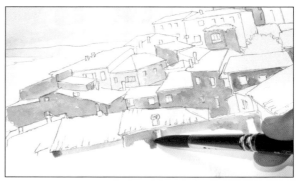

4. 前景房屋牆壁顏色要鮮豔及飽和，利用畫筆尖端描繪出輪廓再填滿使畫作更精細。

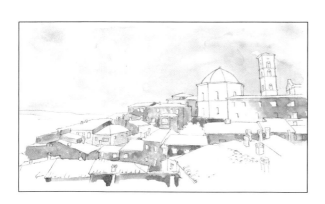

5. 塗滿所有房屋牆壁，注意後方牆壁擁有冷色系的色調。

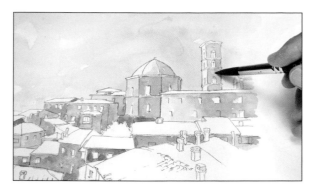

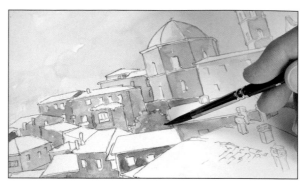

6. 鐘樓部分只要描繪出陰影處，用畫筆尖端描繪所有窗戶的周圍，被照亮的面呈現原來狀態即可。

7. 屋頂間的樹冠被陽光照耀著，所以擁有飽和溫暖的色調。

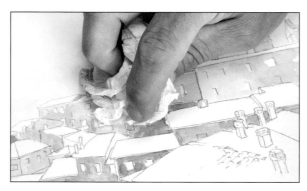

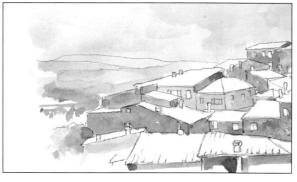

8. 用紙巾吸取部分的顏料，讓樹冠顏色更明亮創造出立體感。

9. 描繪延伸到地平線的山丘，最遠的山丘與天空同色，最近的部分則要呈現綠色，前景植物要有暖棕色的色調。

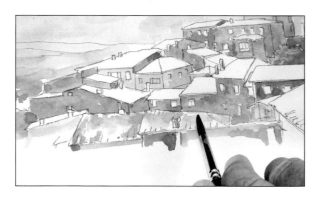

10. 開始著手描繪屋頂，與牆壁不同的是不需全部塗滿，只需描繪出垂直的線條及微小的色塊。

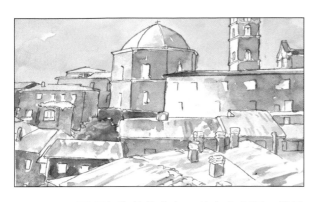

11. 屋頂上的線條應與瓦片方向相同，前景屋頂線條呈現傾斜的狀態，因視點是從屋頂側面望過去的。

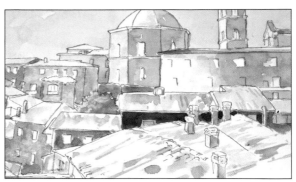

12. 填滿所有顏色，但畫作呈現一種混亂的感覺，因此需要加入陰影來改善整體的美觀。用鮮明的顏色繪畫位於前景屋頂後方的牆壁陰影，將屋頂襯托到前景來。

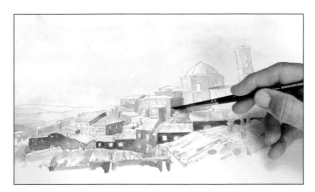

13. 繼續描繪牆壁上的陰影，便可清晰地分辨出房屋，越遠的房屋以越透明及越冷的色調上色。

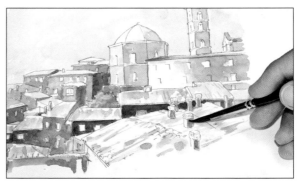

14. 不只房屋的牆壁有陰影，煙囪也需描繪出陰影，特別是位在前景的部分，用畫筆尖端仔細地描繪。

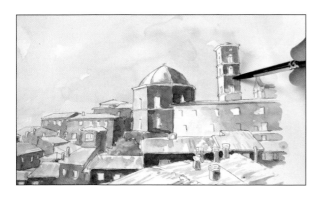

15. 位於鐘樓及教堂上的陰影也要凸顯出來，需注意的部分為教堂的圓頂，因圓形形狀能清楚呈現光影方向。

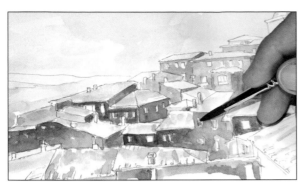

16. 描繪窗戶細節。塗滿窗戶彷彿開啟似的，陸續以不同方式描繪其他窗戶。

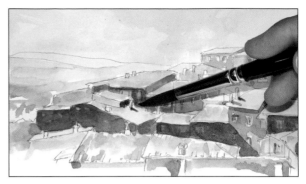

17. 在調色盤上調和出紫藍色調描繪陰影及窗戶，同時畫出屋頂上煙囪所產生的影子。

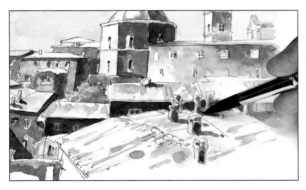

18. 將煙囪畫上深藍色影子及些許層次使煙囪襯托至前景。

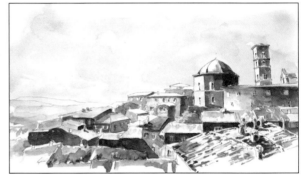

19. 用磚紅色在前景屋頂上描繪出寬大的層次，層次需與瓦片呈現一致的方向，也再次將前景往前。

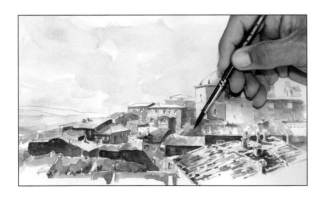

20. 用細畫筆畫出樹冠和遠方積雲的色塊層次，凸顯出樹木的整體感。

21. 山丘與天空交會的地平線,顏色要更清晰。遠處山丘加上一層鮮明的深藍色色調使顏色變暗。

22. 就像往常一樣,在城市的後方繪畫出雲彩。在天空中加入些許藍色色調並不會影響整體感。畫出寬大的層次描繪出雲彩的輪廓,再用乾淨的溼畫筆暈染開來。

瓦製屋頂

　　畫完最後一幅城市風景畫後就和城市主題道別，因有另外的主題正等著我們。練習俯視房屋和樹木的畫作。

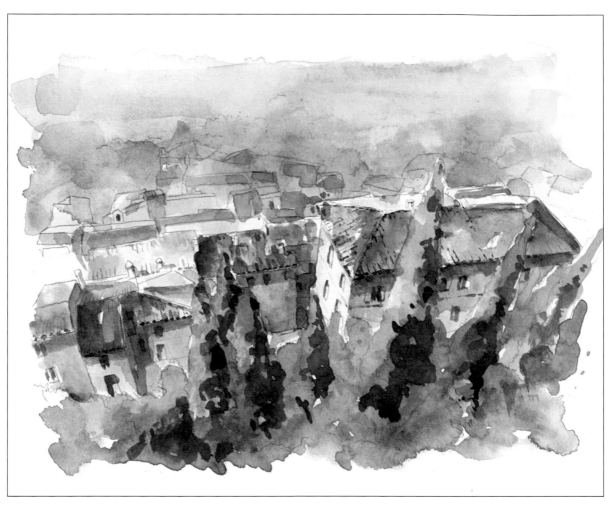

1. 準備一幅鉛筆稿，樹木部分可只單純凸顯出輪廓，而房屋則需繪畫得非常精細，呈現出準確無誤的透視。

2. 由於沒有準確的地平線，所以先從遠處的天空及煙霧開始畫，在調色盤上調和出色調後在天空中隨意地揮灑。

3. 當背景還是溼的時候，加上些許淡淡的棕色繪畫遠方房屋及樹木與天空使顏色相互渲染。

4. 用柔和的色調描繪出地平線，不需清晰明顯但卻要能從顏色中區分出來。加入些許顏料與背景相互渲染。

5. 將前景房屋的牆壁及窗戶上色，隨意地畫上些許層次，呈現出不同深淺的顏色。

6. 在紙張還是溼的時候，用《渲染法》在些許地方加入赭黃色，使顏料自由地流動。

7. 調和出飽和的綠色及足夠的水後為前景樹木上色。

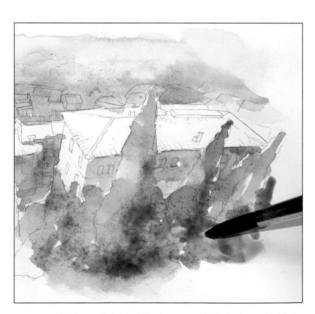

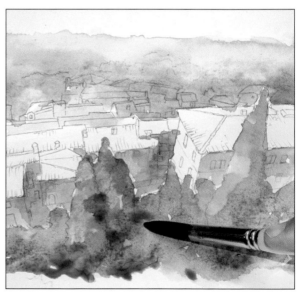

8. 持續用《渲染法》在需要的地方加入其他色調，使顏料相互渲染。

9. 使用隨意揮灑的技巧繪畫剩餘的樹木。保留樹木的形狀，不讓顏料超越樹木本身的輪廓。

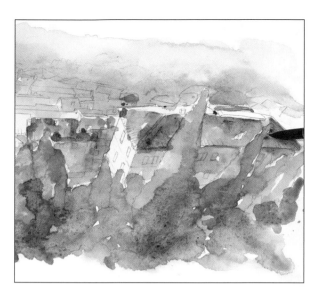

10. 用色塊凸顯出部分屋頂，前景屋頂用《渲染法》使顏料相互渲染。

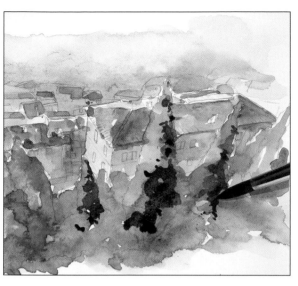

11. 在繪畫下一步前需等顏料完全乾燥，樹木用畫筆筆尖塗上淺薄的陰影層次。

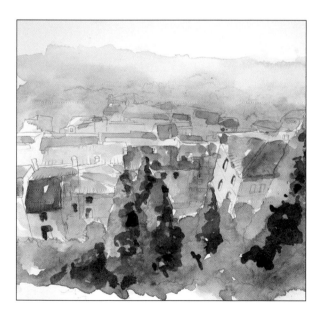

12. 用棕綠色凸顯出部分窗戶，將面向我們的窗戶填滿顏色，而位於側邊的窗戶則描繪出窗框即可。

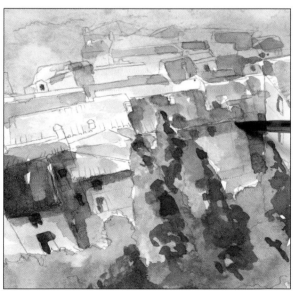

13. 冷色系的深藍色陰影可將房屋區分開來。讓牆壁及部分的屋頂沉浸在陰影中，而房屋不可呈現出凌亂的樣貌。

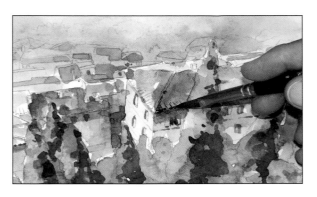

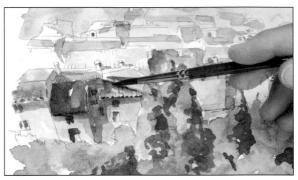

14. 已完成基本顏色的繪畫，接著開始修飾細節的部份及描繪出輪廓。用細畫筆的尖端描繪出瓦片及屋頂上產生出來的陰影。

15. 加強屋頂的表面及接合處，先畫出明亮的色塊，再順著瓦片的方向畫出細直線條的層次亦強調出輪廓。

16. 加入些許粉色陰影能讓房屋牆壁看起來更鮮明，同時也能增加注意力。將陰影繪畫在前景的房屋角落、畫作中間的牆壁及少部分的左邊牆壁上。

海洋風光

我們一起散步在田野之中，漫步在山丘與樹林之間，也穿越城市看見小巷和窗戶，現在讓我們伴隨著純潔的心靈一起到大海旁休憩！相信沒有比畫海洋風光還要更美麗的了。還需要多說什麼呢？直接欣賞畫作吧！

粉色絕壁

在這幅畫作中看到了少部分的沿海絕壁，儘管如此仍是整幅風景畫中的重要角色。絕壁在整體結構中佔大部分，因顏色關係變得多樣及柔和。顏色在遠處延展開來，呈現出透明及煙霧瀰漫的感覺。位於前景絕壁顏色是飽和及鮮明的，大海看起來則是平靜且彷彿沉睡在山腳下。雖然大海像是由同一種顏色上色，但其實是從鈷藍轉換到群青。

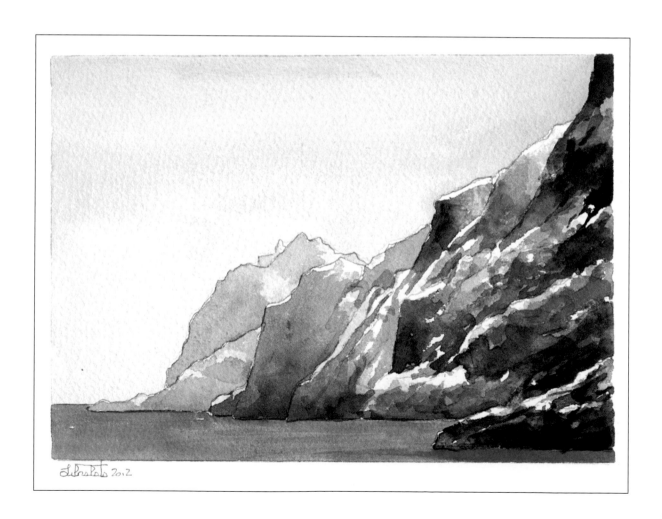

絕壁

同樣是一幅與絕壁有關的範例，但是現在位置是從高處看向大海。所有注意力放在大海和波浪上，特別是打在遠方岸邊而破碎的浪花。細長的地平線強調出大海的壯麗，而大海的顏色也用兩種顏料相互渲染。波浪的部分不需用顏料填滿，只需保留白色線條即可。

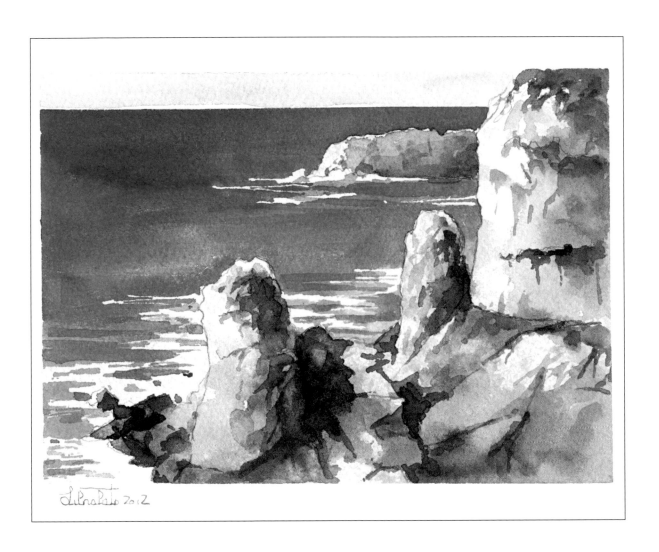

伴隨著山岩和野草的海景

這幅畫作以另外一種方式呈現，前景大海顏色相當鮮明，甚至透過野草也能看見一些在海岸旁的浪花。靠近地平線的大海向四處延展開來似乎毫無色彩，在它上面浮現出粉色雲彩及遠景山岩，其中遠景山岩是突出及清晰的。中景小山岩從水中凸顯出來，讓下方的水面產生倒影。將海洋整體上色後加上些許水平層次呈現出大海不同的面貌。

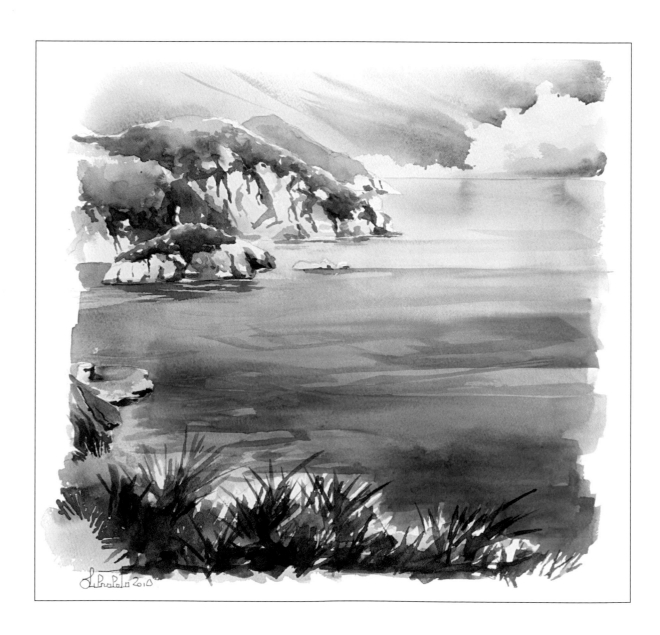

孤獨的海鷗

欣賞過許多作品後，明白大海在整體結構中雖然只占據一小部分，但仍是重要的細節之一。此幅畫作大海只占了一部分，此情況下用單一色調繪畫出大海顏色向外延展開，加上柔和波浪狀的層次。其餘物體周圍則用鮮明飽和的顏料來繪畫，與大海的寧靜呈強烈對比！此狀態下能凸顯出大海，而山岩上孤獨的海鷗看起來像是大海的一部分，與其說是顏色及結構的關係，還不如說是意境上的不同。

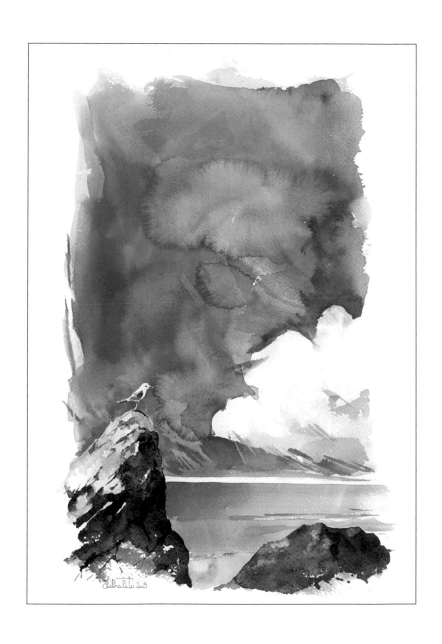

大海上的海鷗

　　接續海鷗主題，這件作品與先前畫作相比完全是以另一種方式來呈現，意境也大不相同。能感受到微風輕拂也能看見昏暗的大海，大海線條是用碧綠色及鈷藍兩種顏料漸層繪畫而成，用細的水平線條創造出水面上的漣漪或是微小波浪的感覺，接近地平線的線條顏色較深。天空要隨意地揮灑層次並將它填滿呈現出大氣流動的感覺且能讓海鷗在上方翱翔。

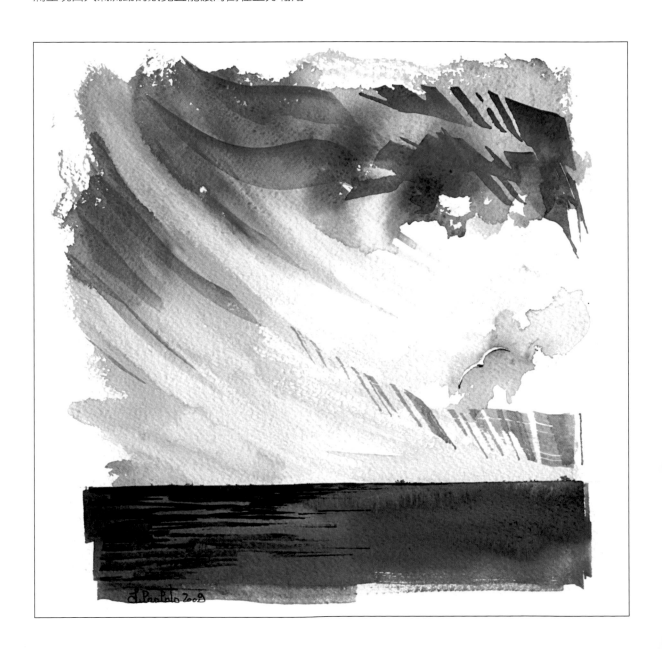

海岸上的小船

就像先前作品一樣，伴隨著孤舟的風景畫不是自然而然就產生的，畫作被描繪得非常清楚，每一處的層次和色塊都仔細地調整過。呈現在眼前的是晴空下柔和寧靜的大海，彷彿呼喚著小船讓小船在浪花上搖擺。在平靜的海面上只有微小的浪花在岸邊拍打出泡沫，以基本的顏色即可呈現出完美的浪花，除了白色泡沫外，也能看見被太陽照亮的翡翠色海浪及在岸邊小船上與海水混合在一起的黃色沙子。小船與它的陰影支撐了整幅畫作的架構，同時也停止了正在翻滾的海浪。

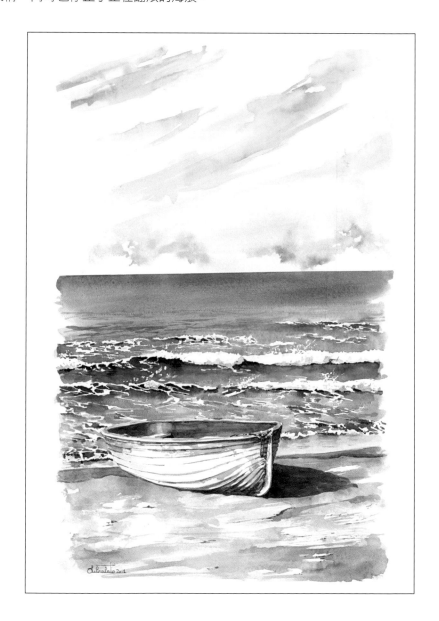

一起作畫

利用不同的結構及意境來繪畫如此驚奇又多樣化的大海。

斯佩爾隆加的海邊

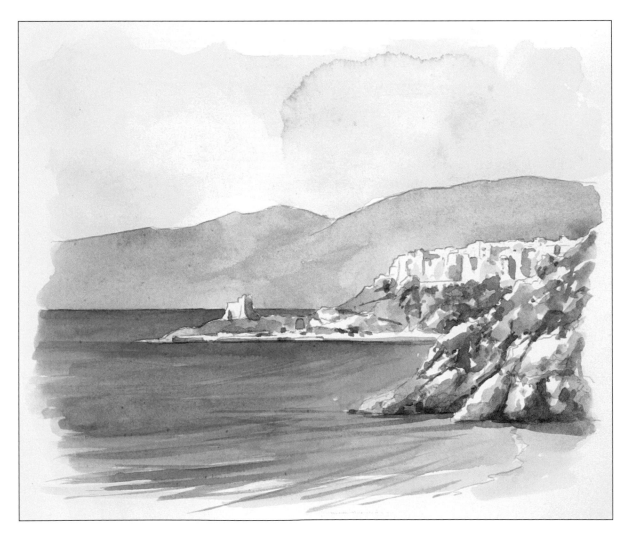

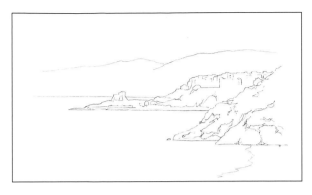

1. 準備好鉛筆稿，地平線呈現出精準的水平線條。如不是全部水平，至少一部分要讓它維持水平，是為了不讓作品呈歪斜狀態。

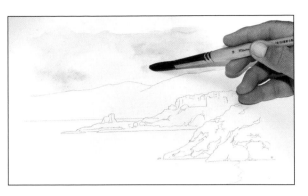

2. 用渲染法讓顏料自由地流動且呈現半透明的天空。

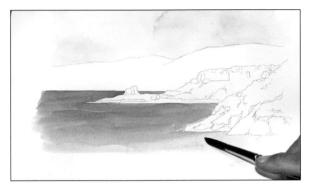

3. 接著畫大海，在調色盤上調和出需要的顏色並在紙張上試色。從地平線上色至前景，地平線附近的顏色需是飽和的，層次以水平向前景伸展開。

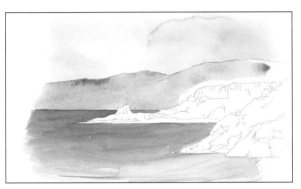

4. 遠景的山脈用灰藍色填滿，注意不要與大海的色調重疊。

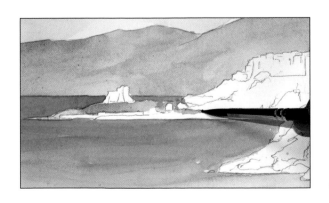

5. 用帶有淺棕色的細畫筆為中景的些許海岸上色。

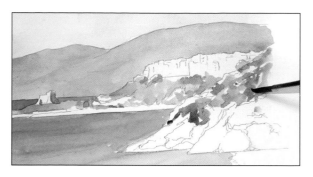

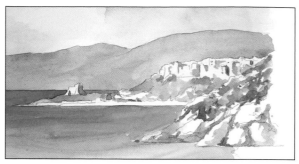

6. 用更鮮明的色調繪畫前景海岸,從淺棕色漸層到綠色和棕色。繪畫出些許層次呈現清楚的山岩。

7. 用藍灰色繪畫遠景岩牆的陰影部分。

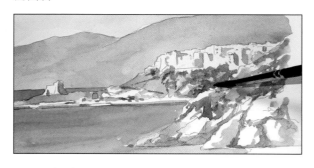

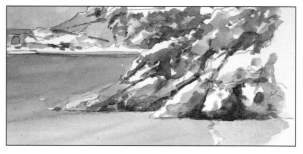

8. 加強位於中景的海岸,用細畫筆描繪陰影部分,凸顯出獨立的石頭及山岩。

9. 再次繪畫前景沙灘旁的山岩,讓顏色更鮮豔明亮。些許的磚棕色在前景被襯托出來,與沙灘呈現鮮明的對比。

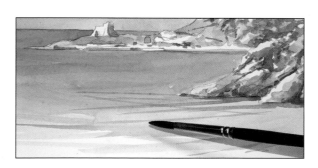

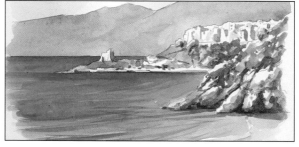

10. 大海的框架已經完成。移到大海前方,用細畫筆繪畫出一些與沙灘平行的細長線條,由於繪畫過底層所以只需稍微加強即可。

11. 平衡前景左半部的顏色,加上一些飽和的蔚藍色。

海岸上的小鳥

　　與先前畫作一樣,在此作品中大海形成了一個框架,同時也占據了畫作中的一小部分。

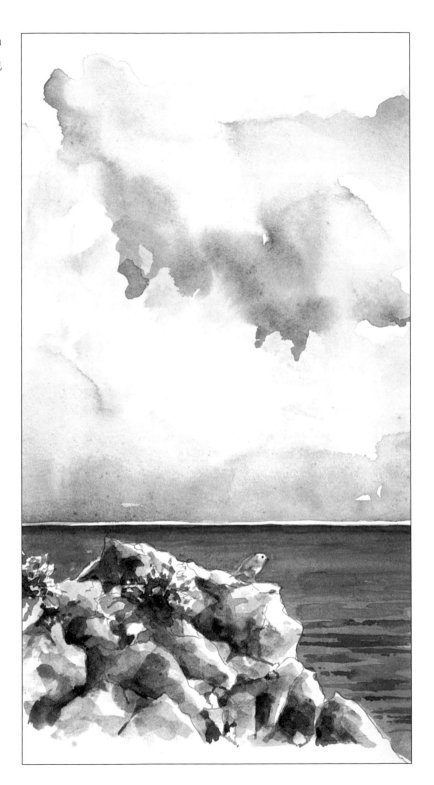

1. 此幅鉛筆稿只需凸顯出地平線、前景山岩及小鳥的細節描繪即可。

2. 將天空用乾淨的溼畫筆從高處繪畫到地平線，再點上顏料讓顏料能相互渲染。

3. 用乾淨的溼畫筆繪畫出寬大的層次，將顏料往下延伸至地平線使顏料均勻地擴散開來。

4. 用紙巾吸取多餘的顏料創造出雲彩的形狀，小心地不要留下痕跡。

5. 在調色盤上將鈷藍及紫羅蘭調和在一起，讓天空中的雲彩變昏暗一些。

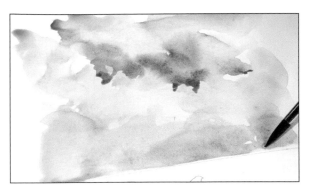

6. 順著地平線將色調混合在一起，重點在天空與大海之間畫出一條淺色系的線條。

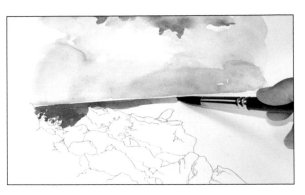

7. 從地平線開始將大海填滿，以寬大的水平層次持續地往下繪畫，仔細地用畫筆尖端描繪山岩及小鳥的邊緣。

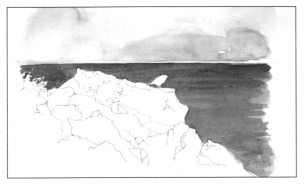

8. 越靠近前景的大海，顏色要顯得更清澈及明亮，需仔細地填滿顏料讓色調之間沒有明顯的漸層線條。

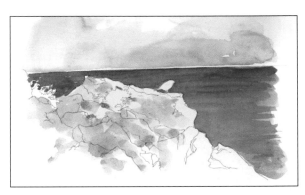

9. 將柔和半透明的棕色及赭色覆蓋在部分的山岩上面。

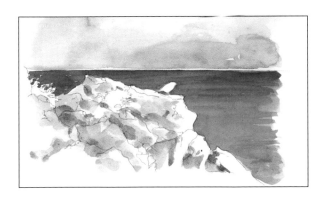

10. 用更飽和的棕色繪畫出短小寬大的層次以凸顯出前景的陰影，即可創造出特別的樣貌。

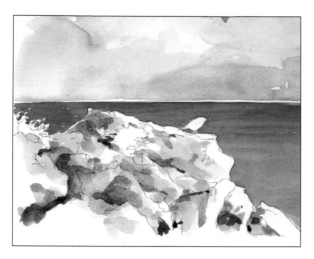

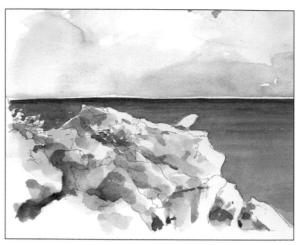

11. 加入些許鮮艷明亮的色塊繪畫出石頭的表面。

12. 將些許植物畫在岩石上面,用單一淺薄的色彩描繪出兩撮小草叢,即能加強畫作的整體感。

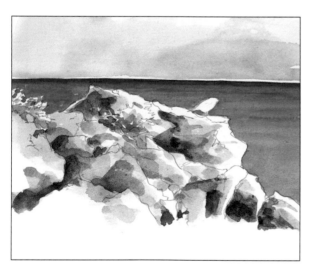

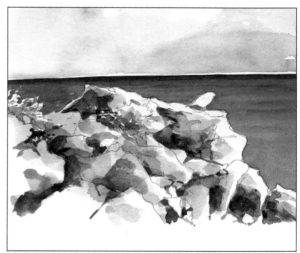

13. 再次使用磚棕色畫出些許層次,讓前景呈現新鮮及明亮的感覺。

14. 用細畫筆小心地描繪出岩石的裂縫及一些陰影,調和出適當的色調創造出鮮明的對比。

15. 用帶有橙色的畫筆筆尖小心地描繪小鳥的身體,再用棕色觸碰背部讓顏料相互渲染及混合。

16. 最後回到大海,從前景開始用寬平頭畫筆描繪。使用先前畫在地平線附近的大海色調繪畫出前景的線條,輕輕地用畫筆碰觸紙張描繪出短小的水平層次。

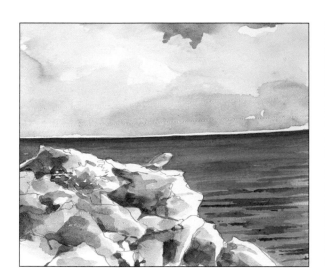

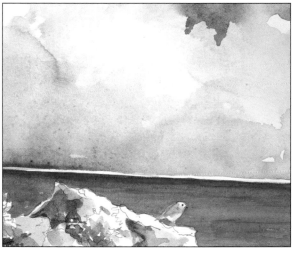

17. 在前景描繪出水平線條後讓顏料完全地乾燥。檢查一下還有哪些地方的顏色需加強或是添加一些輪廓,接著再加入些許鮮明的深藍色線條於大海前景。

18. 平衡畫作色彩,畫完前景大海後焦點會更明顯。為使地平線附近的天空變昏暗一些,色調要呈現出暗冷色系且與先前的色調混合在一起。

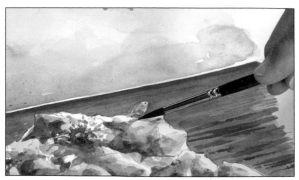

19. 抬起邊緣或是將畫作顛倒讓顏料能從地平線流向天空。顏料均勻地渲染開來才不會出現清晰的層次線條。

20. 最後一個細節在於陰影的部分，先在綠色草叢上加入一些深色的色塊創造出立體感。冷色系陰影不只強調出整體的面貌，也將所有畫作結合在一起，因為它是大海反射出來的影像。

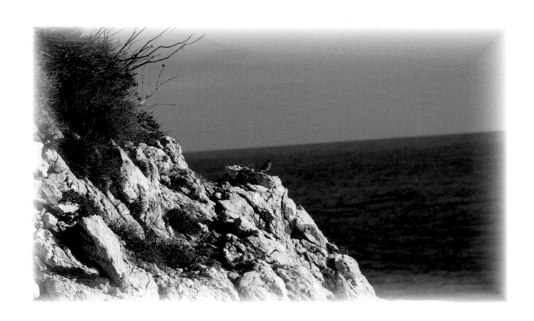

海浪

　　繪畫過平靜的大海，現在就讓我們一起學習繪畫波浪。需使用遮蓋液（留白膠）讓紙張保留白色的部分。

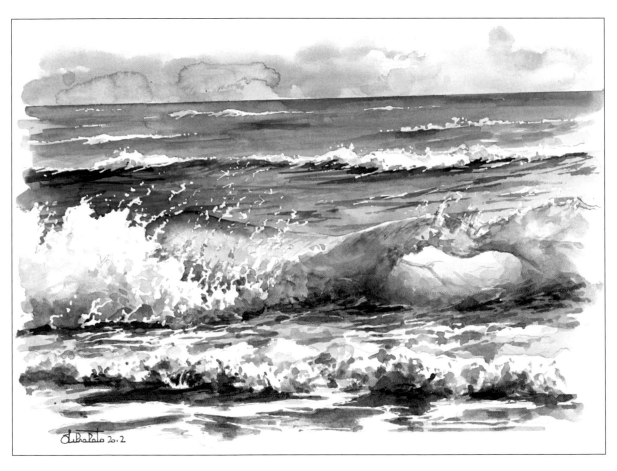

1. 準備一幅細緻的鉛筆稿，在這幅畫作中需描繪出所有的水滴及海浪的泡沫。將留白膠繪畫在所有水滴上，再用水平的波浪形線條凸顯出海浪。

2. 海面已經擁有海浪，而天空應該是陰暗的，用《渲染法》繪畫灰色調天空，讓顏料隨意地渲染。

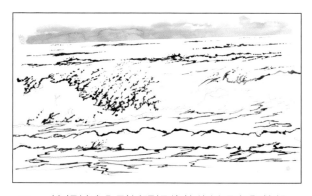

3. 讓顏料滲入到紙張裡後等待紙張完全乾燥。接著將紙膠帶黏貼在天空上，讓地平線的邊緣呈現出平直的狀態。

4. 遠景部分像平常繪畫大海一樣，從地平線開始往下描繪，用飽和的深藍色畫出長條的水平層次。

5. 持續地將顏色延展開來增亮大海的色調，用乾淨的溼畫筆繪畫出寬大的層次且顏料將流向溼潤的紙張。

6. 在海浪的上方添加深藍色，而地平線附近的顏色則是飽和及鮮明的。

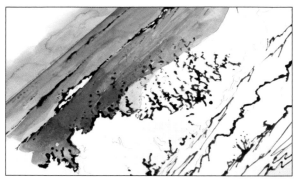

7. 將顏色從邊緣延伸到中心，從飽和的色塊平穩地漸層到半透明的色彩，也就是從地平線往中間漸層。

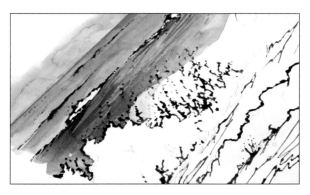

8. 加入細直的水平線條後，在中間的海浪上方添加深色的層次，將這些層次的顏色稍微延展開來。

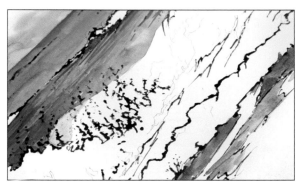

9. 用灰藍色調填滿前景及留白膠周圍，掌控色彩及畫作的局部。

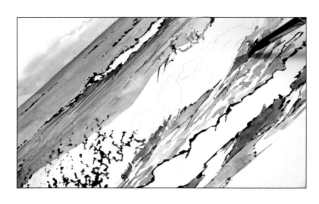

10. 用些許的灰色色塊及歪斜的層次描繪中景和前景，塗上顏料後彷彿整片海洋都被凸顯出來了。

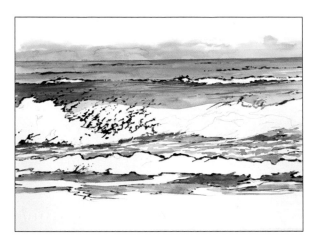

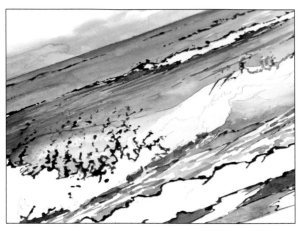

11. 用更明亮的藍色色調在前景的海浪頂部繪畫出些許的水平層次，凸顯出翻滾海浪下的陰影。

12. 明白海浪周圍的畫法，開始著手重要的部分。描繪翻滾的海浪，在海浪的上方仔細地從棕土色延伸到深藍色，而海浪的內部則是塗上半透明的綠色，淺綠色色調越往下就越加深顏色。

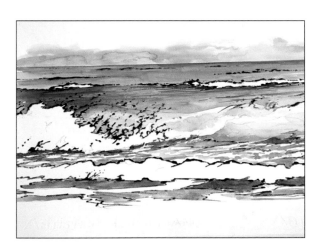

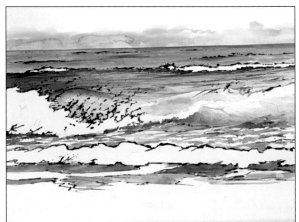

13. 用灰綠色碰觸海浪的上方，畫出柔和的層次，不要出現明顯的線條及清晰的邊緣。

14. 在中景海浪後方加入一些多樣化的色彩凸顯出海水的流動。用細畫筆繪畫出些許的細長線條，不須都是水平的狀態也可稍微地傾斜。而綠色色調的層次在淺藍色背景中也能完美地區分出來。

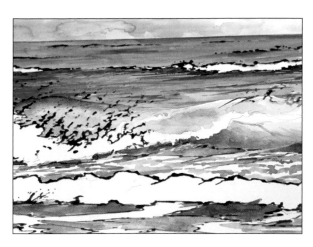

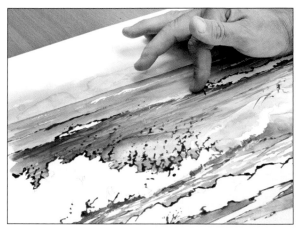

15. 在海浪上方加強綠色的陰影，準確地用畫筆稍微碰觸紙張，繪畫出兩個區域的色塊，而白色的海浪邊緣立刻被襯托到前景。

16. 等到確認顏料乾燥後，用橡皮擦、豬皮膠或是手指去除中景及遠景的留白膠，而位在前景的留白膠暫先不剝除。

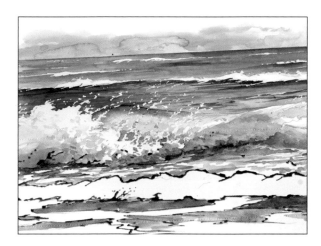

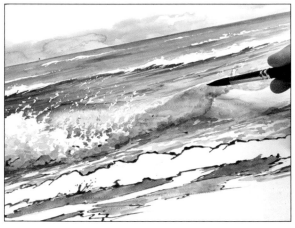

17. 描繪海浪被留白膠覆蓋住的陰影部分，順著海浪底部用相似於天空的灰藍色為海浪的陰影上色，接著將顏料暈染開來，讓下方的顏色變暗順著接合點繪畫出些許層次後再將顏色往上延伸，可把紙張彎向低處讓顏料流動。

18. 繼續繪畫海浪的輪廓，將它填滿顏色後再將顏色延展開來，加入細緻的層次讓形狀更鮮明及展現出翻滾的感覺。呈現出來的細微線條，彷彿不是用畫筆作畫而是以鉛筆繪畫的。接著描繪出些許半圓形的層次，就能把海浪變成圓形的，同時也帶給它翻滾的感覺。

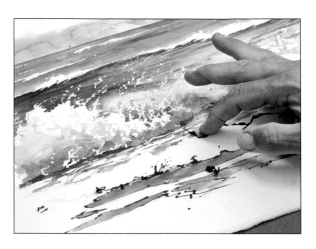
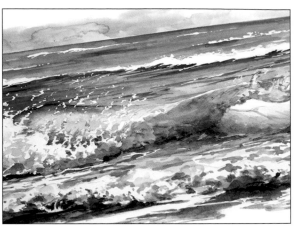

19. 去除所有剩下的留白膠。仔細地將它剝除並將所有的碎屑拍除，避免破壞下方的紙張。

20. 就像往常一樣繪畫前景裡的最後細節。讓前景的顏色變深，與前方的海浪呈現出鮮明的對比。在泡沫的下方畫出一些微小的層次，如將層次重疊在一起，即會得到更深的色塊，因此需在大海的泡沫上方加入一些紋理。

漁夫

在此畫作中有絕佳的景色能以不同的方法來繪畫大海。在作品裡有部分平穩的寧靜海水、前景的海浪泡沫及中景的剪影。

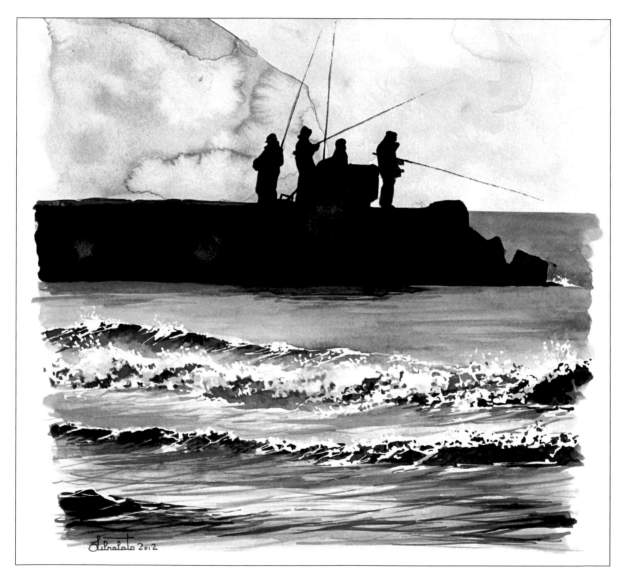

1. 準備好一幅鉛筆稿，先以一條直線凸顯出遠景後，再從前景開始繪畫。先描繪出波浪的水滴及泡沫，再用留白膠順著波浪的方向繪畫出細直的歪斜線條。

2. 用柔和的粉色色調填滿天空，大膽地用畫筆描繪出山坡的輪廓。

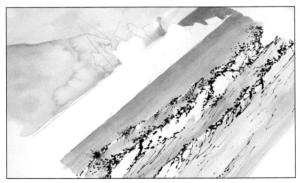

3. 用深藍色繪畫出山脈的輪廓，在部分顏料上加入水滴，水滴會使色彩擴散開來，呈現出柔和且不清晰的樣貌。

4. 使用紙膠帶將大海及天空分開，紙膠帶下方的邊緣應該要呈現出平穩的水平線條。從地平線往下繪畫出大海，就像先前所做過的一樣，不要碰觸到波浪的部分。

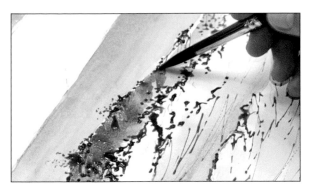

5. 用鮮明的深藍色顏料填滿波浪的上方，再用乾淨的溼畫筆將顏色往四處暈染開來。

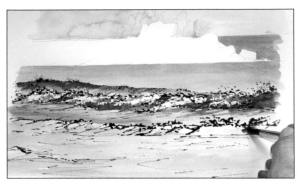

6. 加深波浪上方的所有線條，也在主要的波浪上加入微小的細節，至於中間的海浪還不需加入任何的層次。接著繪畫前景的波浪，越接近前景顏色會越鮮明。

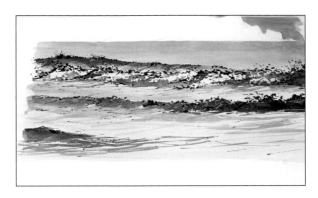

7. 不需要用細緻的層次畫出位在前景的小波浪，先畫出一個飽和的色塊後再暈染繪畫出歪斜的層次。

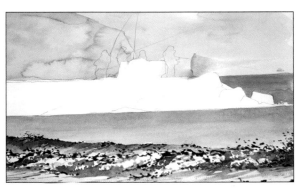

8. 等待波浪完全乾燥後轉換到海岸上。小心地撕開紙膠帶。

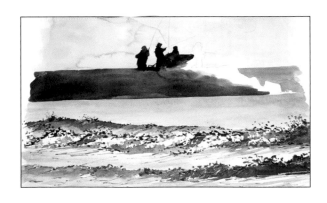

9. 在調色盤上調和出深藍偏黑的色調，描繪出碼頭及漁夫的輪廓。先用細畫筆描繪出輪廓後再用顏料塗滿內部讓外形完美地呈現出來。

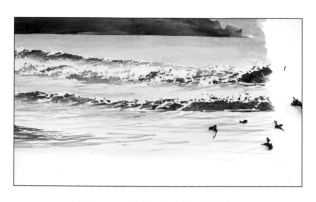

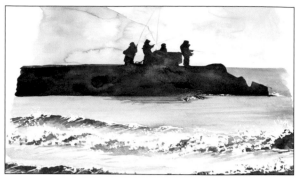

10. 讓碼頭及漁夫上的顏料稍微乾燥後再去除留白膠。在剝除時需非常仔細地不要破壞顏料。

11. 將些許水滴滴落在碼頭上方,就像山脈一樣的處理手法。使用細畫筆將部分的顏料從碼頭延伸到海水裡,畫出些許的水平層次,呈現出水面上碼頭的倒影。

建議:不須繪畫出所有碼頭的倒影,只需在靜止的水面上描繪出來即可。在大海裡越靠近海岸的海水翻滾的越明顯,也能看到微小部分的倒影。

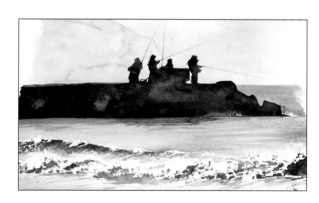

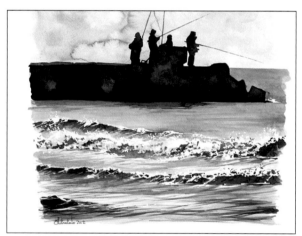

12. 用極細的畫筆描繪出釣魚竿。加入些許不同顏色的水滴,讓碼頭看起來更生動,渲染及混合得到美麗的樣貌是水彩的特性。

13. 水彩部分已經結束,但如果想要再加入些許波浪使大海更洶湧的話,只需加強前景波浪陰影的顏色即可。加入綠色的色調使顏色多樣化,而在中景部分則繪畫出歪斜的層次強調出海浪的方向。

後記

　　最後一幅風景畫也完成了，此系列即將告一個段落，希望您喜歡我們用水彩畫帶您周遊列國，同樣也相信本系列能帶給您樂趣和收穫。最後想要說的是不要害怕組合及搭配技法，請一再地去嘗試不同的技法作畫。首先學會使用顏料，再來是精通技巧及找到屬於自己的風格，然而最重要的是要覺得自己是一位藝術家！現在請拿起畫筆、顏料和紙張，立刻走到戶外繪畫風景，祝您成功及找到更多的靈感！

瓦萊里奧・利布拉拉托
塔琪安娜・拉波切娃

圖稿

可利用這些圖稿描繪畫作的鉛筆稿

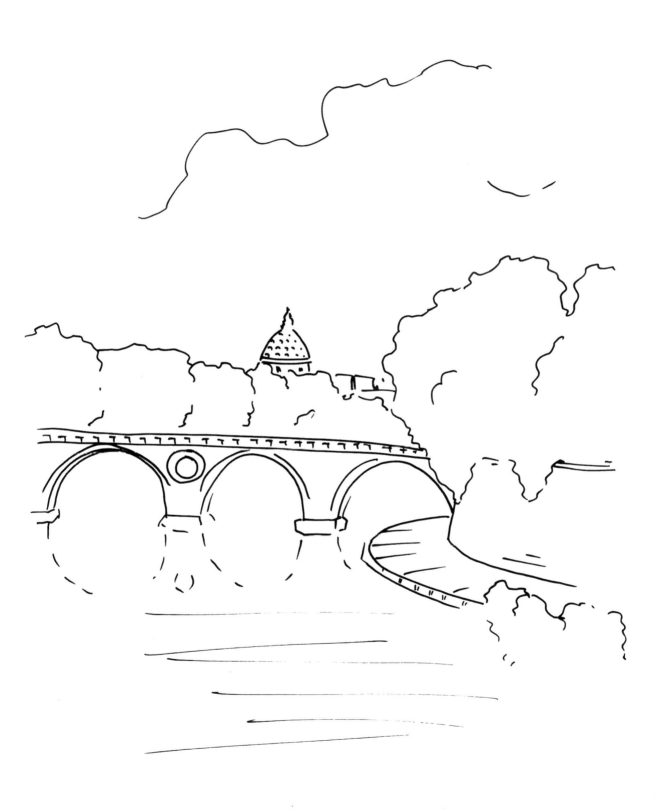

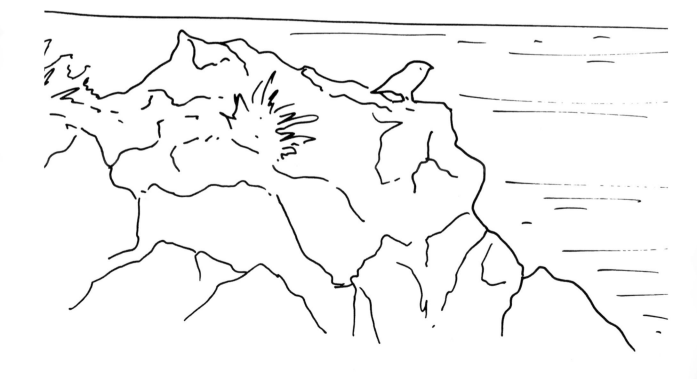

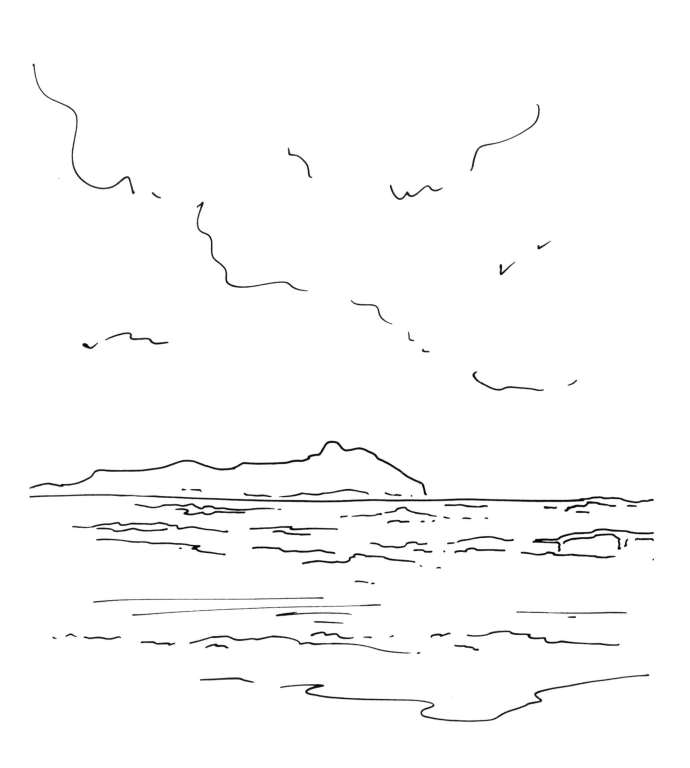